福州社科普及读本

漆彩

——福州文化生活中的漆器

姚瑞 著

海峡出版发行集团 | 海峡文艺出版社

图书在版编目(CIP)数据

漆彩:福州文化生活中的漆器/姚瑞著. —福州:海峡文艺出版社,2021.12
ISBN 978-7-5550-2738-6

Ⅰ.①漆… Ⅱ.①姚… Ⅲ.①漆器－工艺美术－介绍－福州 Ⅳ.①J527

中国版本图书馆 CIP 数据核字(2021)第 200682 号

漆彩:福州文化生活中的漆器

姚　瑞　著

责任编辑　谢　曦
编辑助理　吴飓茉
出版发行　海峡文艺出版社
经　　销　福建新华发行(集团)有限责任公司
社　　址　福州市东水路 76 号 14 层
发 行 部　0591－87536797
印　　刷　福建省天一屏山印务有限公司
厂　　址　福建省福州市闽侯县荆溪镇徐家村 166－1 号楼
开　　本　700 毫米×1000 毫米　1/16
字　　数　100 千字
印　　张　6.5
版　　次　2021 年 12 月第 1 版
印　　次　2021 年 12 月第 1 次印刷
书　　号　ISBN 978-7-5550-2738-6
定　　价　25.00 元

如发现印装质量问题,请寄承印厂调换

前　言

　　依山傍海的福州气候宜人，空气湿润，被绿水青山所环抱。漫步福州的鼓山、旗山，我们会感叹于植被的多样性，而和福州人生活息息相关的物质资源也来源于自然的馈赠。穿过福州的小巷，走进传统福州人的生活，我们不难发现漆器在福州人民生活中出现的范围竟然如此之广。制作漆器的原料取材于福州山林，不同于近现代普遍应用的化工合成油漆。大漆漆器有着独特的自然特征与材料优势。天然漆经过沉淀、提炼、添加色料等步骤后，通过加工与胎体结合制成的器物，一般称为漆器，漆器在功能上和审美上都有自身的特点。漆器制作有着悠久的历史，历经商周、战国、明清，传承至今。漆工艺也随社会和技术的进步不断创新。漆的材料界限和功能范围也不断被打破和拓展，漆器工艺在中国得到了稳定的发展，和人们日常的生活不断融合，使人们得到美的享受。

　　色彩之所以能取悦于人，因人心之真性情也。自人之初始，对颜色就有着接近神性的认识，红色代表着生命和喜悦、黑色代表着神秘和浩瀚、黄色代表着成熟与丰收。色彩随着社会的深度发展被赋予新的属性与奥义，先人只能感知颜色，能观之，真正能够使用色彩并创造色彩才彰显了人对色彩感受的内化。能够理解色彩、创造色彩的人，一定是情感丰富的。先人把天然矿物质颜料和漆交融的那天，一定是欣喜得无以言表的。从那天开始，漆不仅作为颜

色、涂料、药材、胶合剂进入人们的生活，更因艺匠的不断研究而超脱了一般的工具属性，进入更高的审美领域，人的审美本能和自然之美在社会发展的长河中不断渗透和融合。福州作为大漆艺术发展和创新的重要地区，每时每刻都有新的漆艺创作思想和漆艺作品涌现，对漆彩的审美已经深入福州民众的生活，沉淀在人们审美意识的最深处。漆艺作为福州原生的艺术形态，在当今民众的社会生活中仍然有着重要的地位，散发着独有的光辉。

目　　录

总　　述

　　我国幅员辽阔，地大物博，东西南北风貌迥异，风土人情各不相同。少数民族人口分布呈现大杂居、小聚居的特点，呈现出多民族的人口构成、多样的视觉艺术门类与丰富的传统工艺种类，艺术作品样式各不相同。但是，归根到底，各种艺术表达讲究的是造型与艺术情感的融合，强调的是创作者本身的内在精神，并力求通过作品呈现自身的表现意图和情感体验。

　　在中华文明演进和发展的进程中，漆作为具有代表性的东方审美符号，在社会发展中扮演了相当重要的角色，对漆的发现和加工、使用展现了中华民族的智慧，漆器也成为社会发展、技术进步及审美演进的完美载体。先祖遗留下来的各式各样的漆艺作品展现了雍容内敛的文化气质，凝结着天人合一的自然观，展现了巧夺天工的工艺技法。另外，漆艺以从古至今发展形成的完备的工艺全流程模式，展现着漆在人们生活中的重要

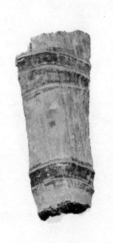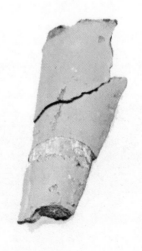

图 1　良渚文化漆器残片

性及在社会物质资料生产中不可替代的推动作用。漆艺技术的发展与华夏文明的起源、前进和辉煌有着最直接的关联，对中国的文明发展和艺术的进步乃至对世界文明的推动都起到了相当的作用，显示了其作为生产工具和文化载体的重大变革力。

　　想要了解福州漆艺的前世今生，就要耐心梳理福州漆艺的发展谱系。让我们顺着时间的轨迹上溯探索，走走停停，驻足欣赏漆艺发展的历史，探索福州漆艺的前世今生。

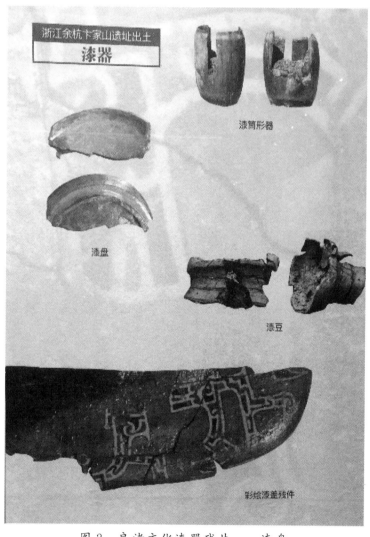

图2　良渚文化漆器残片——漆盘

夏代是中国第一个有直接的同时期文字记载的王朝，也是我国漆艺发展进程中的一个重要发展点和转折点。华夏先民的群居生活促进早期社会文化的形成，出现了大规模的公共活动。同时，伴随着物质财富的不断积累，私有制也逐渐出现，人们的物质财富因原始的生产积累而有所增加，在满足物质的享受之后也希望追求精神上的满足。

屈家岭文化、石家河文化等的发祥地处于长江中游的冲积平原地带。中原文化圈因为早期氏族的分封而逐渐形成了文化迁徙，因此，早期中国社会分封制的形成又加快了漆文化在中国境内的发散。通过研究表明，长江中下游的良渚文化可能也是因为受到中原文化的影响而传播形成的。

从例图中我们可以分析比较长江中下游新石器时代的河姆渡文化（前5000—前3300）和良渚文化（前3200—前2200）出土的漆器。从出土漆器形制来看大多是生活用具，由此不难了解到在生产力和制作水平落后的远古时期，先人们已经在努力创造更绚丽的生活。在漆器制作上，当时的制胚的技术已经相当成熟，也已经掌握了用天然的矿物质调配色漆的技术，这为漆艺美学打开了一扇创始之门。

在商代与西周时期，用于宫廷公共祭祀的高规格礼器和重要的生产工具基本上会受官府统一严格管理。古代重要的铸铜、纺织、造车，抑或是冶铁、砖瓦、漆器等行业和技术都有相关部门进行管制，产业模式以官营手工业为主。其中，漆器制作分工精细，由监造者、主造者和直接生产者各司其职，并且制作过程均有记录。这样统一的管理模式在客观上形成了一套保证质量的"物勒工名"的岗位责任与管理制度，既适应了早期规模化、标准化生产的管理需要，也有效地保证了漆器产品的艺术品级，有力地促进了漆器加工制造业的繁荣。

漆器除了是重要的生活和生产资料，同时也有着另一种使命，那就是给人们的生活带来美。有文献记载，"漆林之税特重，以其非一般人力所能作为。"从侧面反映出漆器属于高级消费品。由此可见，漆器在当时人们的审美活动中扮演了重要角色。

随着生产力提升和古人制造工艺的进步，漆工艺发展至春秋战国时期，出现了早期的"油漆"制造技术，即使用桐油和天然漆调和的技术。

这一技术直接奠定了大漆工艺最基础的形态，有了技术上的突破和革新，漆液加工后的稳定性和加工时的便利性大大提高，能够进一步加入色料而制成色漆。这一技术的出现直接推动了当时漆器制作工艺与制漆技术的大发展。这个时期还有另一项关键技术的发展，即早期冶铁技术的萌芽。这两项技术的出现和发展直接为漆艺创新提供了基础，吹响了漆艺发展的冲锋号。

著名的长沙马王堆汉墓出土的漆器，是考古学界迄今为止规模最大，也是出土漆器数量最多的考古发现。出土漆器种类的多样和图案绘制的精美程度让我们可以把西汉界定为漆文化发展的最早高峰时期。西汉时期的漆器图案丰富、创意十足，色彩炫目而华美，器物的种类和功能涵盖了社会生活的方方面面。西汉漆器在制作工艺上精美绝伦，图案内容瑰丽奇幻，图案组织层次丰富。汉代漆器在工艺技法上也有很大创新，可以说汉代漆工艺在制作技艺和表现力上已经奠定了漆艺在未来中国造型和工艺美术领域，乃至在世界工艺史上的基础和地位。西汉漆器所展现出的丰富想象力和巧夺天工的绘制技巧，为世人所惊叹。

两汉漆器瑰丽的色彩为中华文明史增添了浓墨重彩的华丽篇章。而后，经过三国时期的社会经济动荡，至战乱频繁的两晋，再到基本安定的南北朝，在此期间人民大众饱受战争和颠沛流离之苦，社会各阶层处于一种希望脱离现世的悲苦又寄希望于来世的心态中，在这种社会共同心理的需求下，来自印度的佛教开始在中国流行，中国土生土长的漆艺开始服务于宗教传播。

唐朝代表了中国封建社会经济繁荣的最高峰，社会文化也达到了前所未有的顶峰，各种工艺美术种类繁多，制作技术更是巧夺天工。两汉漆器瑰丽的色彩和丰富的想象力在唐朝转变为工艺的精巧、用料的昂贵及华美的图案设计。另外，唐代社会不同民族文化间的融合与交流也使器物的图案和形制具有西域风格，制作工艺上如金银平脱、螺钿镶嵌、雕漆等技法得到进一步提高，奠定了现代漆器中诸多制作工艺的形成基础。

宋代社会经济繁荣，社会手工业蓬勃发展，社会民众的生产力得到进一步释放。随着社会需求的扩大，社会化生产规模也进一步扩大，漆器不

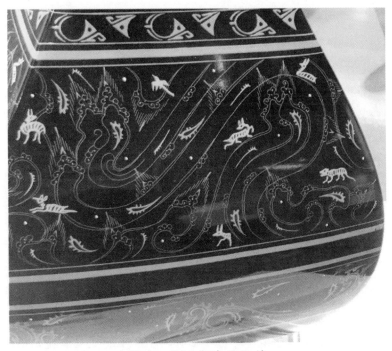

图 3　仿汉代漆器纹饰

再是皇家和公卿贵族的专属，民间漆工艺品开始相对普及。宋代是漆艺承前启后的时代，出现了专门制作漆器的工坊。宋代审美追求中庸、静怡、素雅、温润，从器型上更加讲究比例的协调，在结构和视觉上的设计更加细腻和考究，漆器种类也进一步丰富起来，屏风、家具、案几、文玩、香器、乐器等，应有尽有。主要出现的漆工艺有剔红、堆红、戗金、螺钿、填漆、描金、犀皮技法等，其工艺发展的最突出成就是雕漆的出现与兴盛，无论是宫廷或者民间都有大量的雕漆作品遗存。

明代漆艺呈现出更加多元化的面貌，官办漆坊与民办漆作坊共存，国际间商贸开始发展，陆路和海路的商品流通方式开始从沿海向内陆普及，漆器工艺制品通过民间商贸远销海外。

明代出现了最早并且最重要的漆艺专著《髹饰录》，为中国漆艺的学科化和专业化发展奠定了坚实的基础，有着重要的历史意义和学术意义。《髹饰录》的作者是黄大成，此书成书明朝隆庆年间（1567－1572），在总结前人经验方法的基础上进行系统归类，是唯一现存的古代漆工艺专著。

《髹饰录》可谓当今漆艺从业者的必修工具书，全书条理清晰，具有系统性，为漆工艺的技法和类别作出了定性和规章。全书分乾、坤两集，共18章186条。《乾集》讲制造原料、制作方法、髹漆工具及漆工在工作过程中的注意事项；《坤集》讲漆器分类及漆器的品种和形态。《髹饰录》是一部专业性很强的漆工艺专业书籍，为古代漆器的定名和分类提供了可靠的依据，在现代由王世襄先生给《髹饰录》作注，进一步丰富了该书的内容。

王世襄先生是现代著名收藏家、文物鉴赏家、学者，他的祖籍是福建省福州市。王世襄先生研究搜罗古代漆器已有30年，他深入访问现代漆工匠师，同时对历史文献进行考证、探索和总结。他在《髹饰录注解》中引用考古发现和传世漆器213件、插画30幅，内附有漆工术语索引和漆器门类构成表，归类清晰、介绍描述准确，并对制漆、做漆有了系统的方法论研究，为传统文化的总结传承与发展做出了不可磨灭的贡献。

时代在不断地向前推进，沧海桑田，数千年的文明演化，中国漆艺生生不息，被喻为"东方文化基因"的载体。漆艺植根于东方文化，在中华大地生长得枝繁叶茂，开出了绚烂的文化之花，孕育了最为丰硕的文明之果，在中华文明的花丛中散发着独有的芬芳，为实现中国传统文化复兴提供了有力的文化推力。近代以来，中国大部分地区的民间手工艺呈现不断收缩的态势，漆工艺也不例外，但在福州地区仍然保存着最有利于漆艺发展的专业创作条件和人文环境，还有着很好的历史文脉传承，漆艺作为重要的文化遗产也赶上难得的历史机遇。

福州漆艺包含着最为全面的漆艺表现技法，展现了其工艺面貌的丰富性，体现出以下重要特点：首先，是制作材料的丰富性。漆艺工艺在发展进程中出现了多种表现技法，不同的表现技法需要运用不同的材料才能呈现，如蛋壳贴、蛋壳粉、螺钿碎、金银箔等，这些材料来源便利，而对不同材料的综合运用能够体现出不同的艺术特征；其次，在制作工艺上也具有丰富性。漆艺的外在呈现效果如同绘画，但在创作过程中需要综合运用制作工艺与制作材料才能展现出独特的艺术魅力；第三，表现效果的丰富性。不同漆艺技法和工艺处理技巧的叠加使用会使得漆面呈现出不同的外

在表现，也会使作品呈现出具象或抽象、意象等完全不同的风貌特征。

漆艺创作可以是平面的漆画，或是兼具美感和实用性的日常用品，也可以是现代的、抽象的艺术摆件或雕塑。因此，漆艺在外在形式和表现上是丰富多彩的，是可以进行加工和创造的，用途也是可以不断拓展的。我们知道任何形式的绘画都有鲜明的装饰性，但福州漆艺表面绘制图案的装饰性更加独特。从原始时期在木碗上绘制图案开始，漆器就奠定了其审美与装饰功能，不同时期特定的社会审美也强化着漆器的装饰性。此外，漆器的主要材料——大漆本身的性状也显示出鲜明的特征，极具艺术感染力，可以说，漆就是装饰性的代名词，可以给人们带来心灵的愉悦和审美的享受。

漆艺和其他艺术一样，不仅具有绘画般的形式美及色彩美，更重要的是不同的漆艺家对美学表达的侧重点各不相同，艺术观念的差异化会使作品呈现出千人千面的艺术特征，展现出艺术家所要传达的画面寓意及创作情感。作为欣赏漆艺作品的观众，可以通过感受漆艺作品的图像美感和传达的思想寓意，完成对漆艺作品的欣赏，并对其艺术价值和作品意义加以评判。

漆艺作为一种有着自身鲜明特点的艺术表现形式，集工艺性、审美性、材料性和实用性于一体。随着社会文化与科技的发展、材料的创新、技术的革新、审美风格上的改变，漆艺未来的发展方向值得深思。漆艺是属于广大人民群众的，从人民的需要中来，最终也需要得到人民的认同和欣赏，这是其发展的必然方向。

福州漆艺在制作方法上综合了多种工艺技法和表现特征，这种现象在我国的其他地方是没有的，比如四川的雕漆和山西的漆绘都是技法、表现较为单一的地方漆艺门类。福州漆艺虽然以脱胎漆器著称，但是多种漆艺技法的综合运用是当今福州漆艺的显著特征。福州漆艺技法的多样更加印证了福州人对于漆艺的喜爱，也证实了漆艺在福州人生活的方方面面都起到了重要的作用，发挥着自身的魅力。

一、福州传统民俗中漆器的发展概况

福州漆器始于南宋，具有独特的艺术特点，是沉淀着历史的地方文化瑰宝。福州漆器特色鲜明，制作技艺在每一代漆艺人的悉心传承和发扬中达到了极高的艺术水平，在中国传统艺术宝库中占据了一席之地。福州漆器制作历史悠久，工艺精湛、品类多样、风格华美，成为一个独特的美学种类，在中国的工艺史中留下了浓墨重彩的篇章。

福州漆器工艺种类繁多，以胎骨制作工艺和仿生造型装饰工艺为特色，享誉海内外。福州脱胎漆器与江苏扬州漆器、贵州大方漆器、四川成都漆器并称为"中国四大漆器"，其质地坚固轻巧、造型典雅别致、色泽瑰丽鲜艳、装饰精细、结实耐用，具有碰不坏、摔不破、不掉漆、不褪色等优点，与北京景泰蓝、江西景德镇瓷器并称"中国三大传统手工艺品"。福州漆器的发展根植于福州地方生活民俗，具有较强的地域性，与福州的文化、风俗、审美、习惯相协调，彰显了强烈的地方文化色彩。

据传清乾隆年间，福州漆匠沈绍安继承发扬了传统漆艺，创造出了最早的脱胎漆器。福州脱胎漆器更是融合了福州的民俗精华和中国传统审美特点，展现出璀璨而又深厚的历史内涵。在福州人的传统生活里，漆器是精美、华丽和高端的代名词，漆器也无不彰显了拥有者的身价和品位修养，在福州人的生活中扮演了重要的角色，显示着福州经济的繁荣、人们审美品位的高追求。

福州漆器的制作历史悠久。从 20 世纪 70 年代在福州北郊新店考古发现的漆来看，福州漆器距今至少已经有了 700 多年的历史，可见福州漆器制作历史久远，在人们的生活中应用广泛。在髹漆器物上，大到雕梁画栋、床柜家具，小到文盘、粿模等都会以天然大漆进行涂饰。经过大漆涂抹过的木器物，不仅更加美观，也不易开裂并且方便日常打理。在人们饮食器中运用的髹饰涂料一定要对人体无害，于是天然的大漆就自然而然进入人们的生活。

大漆，又名天然漆、生漆、土漆、国漆，泛称中国漆。大漆来自漆树

的树液，成熟的漆树树龄一般在 7 年以上。用利刃以特定斜角割开树皮，会有乳白色的液体流出，利用贝壳或工具截流，汇集之后就是大漆的原料了，再经过过滤、提炼、加工，可分为底漆、透明漆、推光漆、提庄漆等。据史籍记载，"漆之为用也，始于书竹简，而舜作食器，黑漆之，禹作祭器，黑漆其外，朱画其内。"《庄子·人世间》中就有"桂可食，故伐之，漆可用，故割之"的文字记载。

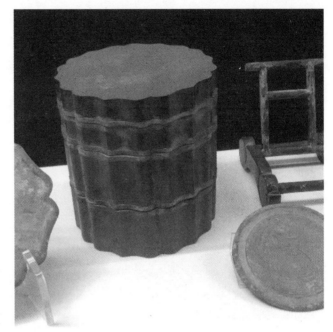

图 4　宋代福州漆器妆盒

漆树在我国境内分布较为广泛，天然生漆主产区分布在川、陕、豫、晋、甘、鄂、湘、贵、云等省。在海外，日本、朝鲜、老挝、越南、缅甸、泰国、伊朗和印度半岛上都有漆树及漆加工业。受地理气候环境的影响，不同地区的漆树品类也有部分差异，但其属性基本一样，由此衍生出的漆艺文明成了不同国家和地区共同的精神和价值追求，漆艺成了亚洲文明最好的联结纽带和文化基因载体。

人们日常生活用器的制作都采用天然大漆，一般采割生长 10 年左右的漆树。把漆树树皮按照一定角度和弧度切开后，由于漆树的自我修复能力和杀菌防虫机制，树皮便开始流出乳白色的树液，树液呈液态，流动能力强。树液在遇空气并静置一定的时长后会充分氧化，颜色由白色转变为深褐色，这就是"树漆"。

在森林植被茂盛的环境中割漆，树漆中常会伴有树叶、树皮、昆虫等杂质，所以收集以后的树漆需要经过加热沉淀并过滤制成"生漆"（或称

"大漆"），再经过持续加热搅拌直至漆液中的剩余水分降至大约5％，之后利用固化作用继续加热，依据产品需求添加油、金属粉、树脂或天然矿物染料、天然矿物色料，最后经纱布过滤后才能制成有色大漆。

图 5　新割的生漆

天然大漆具有优良的物化属性。天然大漆自然固化后会形成坚硬的保护膜，而这层坚硬的保护膜具有防水、抗酸碱、耐热、绝缘等特点，有很强的附着力，可以与木、石、塑料等材料结合。天然大漆还有着抗菌的特点，尤其适宜制成家居用品。

天然大漆不是所有的属性都那么友好。人体会对漆具有的生化性质特点产生过敏反应，这是由于人体的免疫系统对漆酚的过敏排斥反应，生漆致敏源会通过皮肤、鼻腔和口腔的黏膜等主要途径侵入人体导致过敏，所以没有经过干燥稳定的天然大漆对人的身体具有严重的影响，即有"漆咬人"之说。早在汉代刘安所著的《淮南子》中就有记载刺客豫让"漆身为厉"的故事，"豫让欲报赵襄子，漆身为厉，吞炭变音，撼齿易貌。"由此可见人们制作漆器的艰苦和不易。

此外，《淮南子·说山训》记载："天下莫相憎于胶漆，而莫相爱于冰炭。胶漆相贼，冰炭相息也。"《泰族训》亦曰："丹青胶漆，不同而皆用，

各有所适，物各有宜。"可见先人还发现了漆的另一种性状特点，胶与漆结合后更加具有黏合力。胶，黏性物质，在古代大多用动物的皮或角等熬制而成，漆液同时也具有黏稠性，可作胶之用，如《后汉书·王充列传》记载："后世圣人易之以棺椁，桐木为棺……栽用胶漆，使其坚足恃。"说明汉代棺具或者木作的黏合多用胶漆，胶与漆的结合使得二者的黏合性更强。

现代化学的科学研究证明，胶为高分子的醋酸乙烯，以水为载体，水载高分子体侵入到漆液体的组织内，当水分子消失后，胶中的高分子体就受漆液结构性状的影响而紧紧拉合，从而增强黏合性。可以说，漆除了审美作用，还对生产生活有着重要的作用。漆作为黏合剂普遍用于建筑制作、工具制作，特别是对于雨季较长、常年气候湿润的福州，木器和建筑上髹漆使得人们的居住条件更加舒适。因此，大漆不仅能给福州人带来审美的喜悦，也能在生活中为人们提供切切实实的帮助。大漆蕴藏着福州人细腻的情感，也体现出福州人改变生活的决心。

福州漆器种类多样、器型繁多，不同种类的漆器都有着特定的作用和功能。福州有丰富的水路资源。在以前，河道里航行的船只都会在船底涂上大漆作为天然的保护层，不但能够隔绝水分，使船木结合得更加坚固，也使得船底不易附着水生植物，增加了船底的坚韧度，进一步延长了船只的使用年限。在福州人的生活中，不管是日常起居所用的桌椅柜凳，还是对房屋进行雕刻彩绘，都离不开漆。日常家具经过髹漆后，无论耐久度还是光泽度都更胜原木家具一筹，同时，漆还能防虫防蛀，直接地保护了家具，延长了器物使用的寿命。逢年过节，在逢喜上香的场合里，福州人的生活更是离不开漆器的身影。

红色是国人最喜爱的颜色，福州人对红色更是情有独钟。在喜庆的场合，福州人会身着红装，在器物的用色上更是倾心于红色，因此漆器中常会出现朱红色。福州漆器中用古老的朱砂调制的朱漆色彩饱和度高，富有视觉冲击力，漆彩中的红色在人们的心理层面和视觉层面都占据着极其重要的位置，反映了人们对美好生活的向往，也表达了人们喜悦的心绪和饱满的热情。在日常生活用品中，果盘、承盘、茶具都会以红漆为器物主色，烛台、香盘以及民俗节庆等方面所使用的物品也会饰以红色。于是黑

与红、黄与红也就成为福州民俗漆器中经典的色彩搭配，在福州人的审美中，黑色与红色搭配显得沉稳庄重而又高贵，黑色常作为建筑的颜色以及瓦片的颜色，而红色则代表了喜悦和欢庆。这两种颜色隐藏在福州人审美感觉的最深处，不断地影响着人们的审美心理。

福州漆器有着中国南方秀美的审美风格。福州人性格细腻而柔和，对精巧和具备技艺性的事物敏感，也讲究事物由审美和联想所综合而成的象征意义，对色彩和器物的组合搭配更是讲究。对福州大漆的运用不仅仅体现在日常的实用器上，也反映在室内的陈设上，体现出人们对美的追求。大漆的陈设艺术品有器物类，如台屏、插屏、挂联、挂匾、花瓶等；有宗教器物类，如神漆像、道漆像、烛台、供桌、供盘等。不同的工艺、审美同时满足社会各阶层的不同需求。漆器在工艺制作层面上的方法有繁有简，大漆对木器的髹饰不仅满足了福州人最简单的生活需要，同时也化腐朽为神奇，让最简单的材料幻化出闪耀的艺术品。福州漆艺人对大漆的使用加工已入化境，可以随时将大漆转化为符合审美需要和生活需要的漆制品。大漆制品是福州人日常生活的一部分，大漆文化已经深入福州人的生活，与福州人民相互影响、相互成就、相互依存，无法割裂。

对于福州漆器的器物形制和加工方法，从简到繁，门类多样，可以分为：（1）单色漆，即一件器物通常只髹诸如黑、红、黄等色漆；（2）描彩漆，就是在单色漆器上，用另一种颜色的漆料绘出花纹图案；（3）描金漆，即以深色漆做底，以针等器具在器物上刻画，然后戗入金粉，使得器物更加精致华丽；（4）螺钿漆，

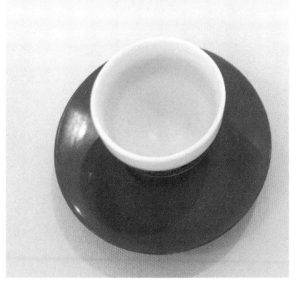

图 6　大漆红色茶杯托盘

即将鲍鱼贝壳等具有颜色变化的贝壳分割为小片，以底漆粘贴或镶嵌在漆器的表面，拼贴出富有设计感的纹样。除此之外，还流行描金彩漆、戗金彩漆、百宝嵌漆、雕漆、漆线雕等漆器制作方法。镶嵌工艺和漆器的结合更是把漆器的雍容华美推上了一个新的高度，形成了把髹漆和镶嵌技法结合的综合运用方法。早在明清时期还出现了把绿松石、红宝石、犀角等名贵材料镶嵌到漆器上的装饰漆器，拓展了漆器的艺术品级，也展现了漆器艺术和其他形式艺术的共融与结合。福州人在工艺美术中喜欢表达丰富且细致的图案细节，喜欢对工艺品的材料进行综合的表达和展现，以显示富丽堂皇的质感，反映出福州人对工艺美术的独特认识。

我国工艺美术门类繁多，作为地方代表的工艺门类，福州漆器究竟有什么独到的特点呢？说到福州漆器，就一定要讲一讲它的创始人沈绍安。沈绍安是福州沈氏漆器的开山鼻祖，也是改良后的福州脱胎漆器技术的首创者。沈绍安（1767－1835），字仲康，生于清乾隆三十二年（1767）4月，青年时因为家道中落无以继学，于是潜心研究漆艺，在杨桥路双抛桥开了一家漆器店。初期制售漆筷、漆碗、神主牌等小商品和小型漆艺工艺品，30多岁时他从准备修复的县衙匾额中，发现以夹纻灰裱布，外涂红漆的传统制作工艺，深受启发，创造了著名的脱胎漆器技术。脱胎漆器的制作方法，简而言之，就是在泥胎上裱数层夏布并涂漆，等硬结之后，用水浸化，冲去泥胎，然后在脱胎上髹漆装饰，制成实用器或者仿生器。为了使产品美观，沈绍安在传统的朱、黑亮色的基础上创新增加了蓝、绿、黄、褐等漆色，进行器物贴金、贴银箔等。他创制的脱胎漆技艺族传家承，历代传人又将漆艺工艺不断发展，工艺更加精湛，名扬海内外，其玄孙沈正镐、沈正恂先后被朝廷授予四等商勋、五品顶戴和一等商勋、四品顶戴。

1898年到1938年间，沈氏历代传人制作的脱胎漆器前后参加国际博览会、展览会，得到社会各界高度的评价和赞扬，获得各种奖项。沈忠英是沈正镐的幼女，是冲破家规"传男不传女"的第一位沈氏女性，她对漆有强烈的感情，也希望能够投身漆艺之中。15岁时她以强烈的决心恳求父亲传授漆艺，而后继承家学，精心修习，成为福州脱胎漆器制作工艺的著

图 7　脱胎漆瓶

名传承人。沈忠莫擅长薄料上色，为福州脱胎漆艺技法的发展做出了极大的贡献。

福州漆艺名扬海外是因为独特的地利条件。福州在经济上一直是外向型的，福州人面海而生，思想开放，目光开阔，经济活动四通八达。在明清时期，福州曾是东南沿海重要的通商口岸之一，商品经济十分发达，社会稳定、欣欣向荣。那时，福州漆艺的种类较多，在福州人们的日常生活中除了日常实用器选择使用漆器以外，还出现了种类繁多、异彩纷呈的室内陈设漆器，这些漆器代表了福州传统漆器工艺的高峰。因为家族生意，福州人常年奔波在外，在福州传统民居的中堂会设置供桌和堂桌，在上面摆放一对花瓶或供瓶，喻示平安、平和之意。这种在厅堂落地摆放的大漆瓶一般体量较大，制作工艺较为复杂，需要分段制作脱胎，其装饰手法也更为多样，瓶体上的一幅画面就会运用多种工艺技法。

在这里，我们必须要强调的是，福州漆器中最重要的技法就是脱胎技法，脱胎漆器是在继承传统漆艺的同时发展革新了我国传统的髹漆技艺，因而和北京景泰蓝、江西景德镇瓷器并誉为"中国三大传统工艺品"。脱胎漆

器的最核心技术就是将古老的夹纻技法创新运用到漆器胎体的加工制作中，最大限度地减轻了漆器的重量，也增加了漆的附着力和稳定性，从而为漆器的刻花、镶嵌、堆叠提供了技术保证，使得器物可以在重量较轻的情况下创制出较大体积。郭沫若有诗赞曰："举之一羽轻，视之九鼎兀。"

福州漆器和福州人的生活息息相关，漆艺在福州随处可见，从房屋到碗碟都能看到漆艺的身影。在器型方面，福州民俗漆器出现了多种漆艺形制，有生活实用器，也有审美陈设器。传统的民俗实用器型因为其功能的稳定性便会产生可供传承使用的日常器型，例如福州漆碗、福州漆箸、什锦果盒、承盘，盆架等。可以说民俗实用器型在百年来的变化并不多，因为其更多的是为广大老百姓的日常生活服务，从侧面也可以说明，福州人的民俗生活保持着连续性和稳定性。

在用于陈设的工艺品漆器上，福州人在要求实用性的同时，也会追求美感和装饰性。福州漆器的创作和革新必然会糅合福州当地的人文因素、社会因素和民众喜好，以致能够完美融于当地的社会生活中，这也是漆器之所以在福州长盛不衰的重要原因。各种器物进行髹漆的基本目的在于使物体坚固、耐腐蚀，并且兼顾使用过程中美的因素，使得器物"文质彬彬"，这就是福州漆器实用性和审美性相结合的"二重性"。

福州漆器在样式上的演进和发展，也是紧紧地围绕着实用性和审美性这两个关键点。福州的漆器生产既生产如漆木家具、漆碗等生活用品，还生产漆挂屏、漆屏风、漆画、夹纻佛像等高级欣赏品，此外还将漆与竹木类民间手工艺结合，提高手工艺品的美感、品质以及价值。福州漆器是在制作上集合了人们的审美和漆艺匠人们智慧的结晶，更是福州传统文化在时代和技术进步中逐渐发展出的文脉核心。

二、福州漆器的加工工艺与制作

福州漆器的加工制作有着悠久的历史和完整的传承工艺。福州有着数量众多的漆艺工作者和专门的制漆工坊、产品工坊制作和销售厂家。福州漆器的制作大体上分为脱胎工艺和木胎工艺，我们可以在比较中进行分析，感受两种制作方式所带来的审美和制作工艺上的不同。在进行分析之前，我们要明确一个前提，就是福州之所以能够成为漆器重要产地，离不开独特的自然条件。福州三面环山，依山傍海，地势由北向南、由东向西倾斜形成盆地，同时在盆地中央又有宽阔的闽江横亘，城区郊区的水系发达，星罗棋布、相互纵横。福州属于亚热带海洋性季风气候，一年中雨量分布均匀，气候温暖湿润，冬短夏长，无霜期达 326 天；同时，年平均日照时间为 1700—1980 小时，年均降水量为 900—2100 毫米，年平均气温为 16—20 摄氏度，最冷的 1、2 月份温度仍保持在 6—10 摄氏度，最高温度出现在 7、8 月，平均气温是 24—29 摄氏度，年相对湿度为 77%。从气象数据我们可以得出结论，福州的地理条件得天独厚，温暖湿润、气温稳定，为制漆阴干过程提供了较好的自然条件，为福州漆器的蓬勃发展提供了得天独厚的环境。

福州有相对发达的造船业。据史料记载，福州从汉代就有海外贸易，很早就与欧洲和中亚通商，也就是我们所说的"海上丝绸之路"。在清道光年间（1821—1850），福州被定为五个通商口岸之一，成为中国东南部最重要的港口。

福州在明清时期就与外国有着频繁的贸易往来，来自印度、马来西亚、日本等国的商人大多来福州定制佛像，福州漆器也就因地利海运之便进入了国际舞台。1906 年沈正恂所制的漆器花瓶参加了美国圣路易斯国际博览会，此后沈氏漆器纷纷效仿参展，拉开了福州漆器在国际博览会大放异彩的序幕。沈氏店铺设在仓前山，同时也能够接触到来自外国洋行的销售渠道，容易得到外来的色料和化工色料，因此沈氏漆器在色彩中又创制出月白、鱼腹等色，对以往的颜色进行了创新和改良。

福州脱胎漆器在制作上秉承传统样式，同时与时俱进，进行新产品的开发和创制，制作出的脱胎漆器外形美观，不易褪色、变形，且它最大的优点和特点就是本身重量较轻。脱胎漆器的制作工序是十分讲究和复杂的，而且每道工序环环相扣，互相影响。从选料到作品的完成，每件作品都需要数十道工序，其中凝结着制作者数年的制作功力和美学修养，另外有些体量较大的作品，更是需要团队的配合才能完成。但无论是哪种形式的漆艺制作都始终遵循着传统的方法和步骤，接下来我们就一步步揭开福州漆器制作的神秘面纱。

1. 福州漆器制作的用料

福州脱胎漆器的原料——生漆采自天然漆树，具有绿色、健康、天然的特点。大漆在漆酚活化作用下形成的坚实的表面，具有较强的耐腐蚀、耐撞击等特点。同时，天然树漆有一定的药用价值，在《本草纲目》有记载，天然漆树有驱虫、除恶、抗癌的功效。原料中的腰果漆，其实也是天然漆的一类，是以腰果压榨提炼而来，主要产地在广东阳江地区。腰果漆

图 8　制作的大漆色漆材料

质地丰润亮泽，呈红色透明状，也叫红棕透。腰果漆的性质特点与大漆接近，干燥不需用阴房，在自然条件下静置 8 小时左右可自然风干。腰果漆耐磨性好，与色粉调和可呈现多种色彩种类，但腰果漆合成历史短，与大漆品性有一定的区别，视觉效果的呈现也与大漆的厚重、温润不同。由于腰果漆在后期加工中需要加入催干剂，比如甲苯、醛类物质，铅、汞、甲醛等有机溶剂，所以腰果漆实际上属于合成类化学漆，可以大批量生产，但是需要在通风条件较好的地方进行加工。

制作福州传统的脱胎漆器，除了合理选择大漆原料以外，还要制作脱胎。一般先用石膏等材料塑形成胚，再用夏布或绸布包裹于胎体表面，然后用大漆和瓦灰对胎体进行包裹和涂抹，等表面阴干以后将原胚脱去，只留漆布胎体，在胎体表面涂以漆灰，待阴干后进行打磨等工序。胎体形成一定的厚度之后，根据预定的图案或者工艺要求进行彩绘、贴蛋壳或者贴螺钿，再进行漆色填充，通过推光、上光等工序来完成漆器的制作。脱胎漆器体现了福州漆器制作的水准，其体量轻、制作难度大、工艺复杂，器物的色彩和稳定性都达到了很高水平。

另一种漆器制作方法是利用木胎或是其他材料为胎体，首先刮灰裱布、涂底漆，然后进行漆色的填充和覆盖。工匠可以在胎体上制作肌理或者用漆灰堆出肌理图案变化，之后进行漆色的叠层覆盖、打磨，推出色层变化，最后进行抛光，其他剩余的工序和脱胎漆器的制作一样。制作的全部程序都需要漆艺手工业者手工完成，操作难度大、过程反复，需要较强的审美感知能力和预判能力。福州漆器对工艺性追求极致，要求漆器表面漆膜平滑光亮、颜色均匀深沉，所以灰尘、瑕疵、沙眼都要尽全力去除。上漆灰、涂底漆、刮色漆、上面漆都需要时间周期，两道漆的衔接更是要控制湿度，凭照经验对硬结的程度进行准确判断，一旦疏忽，过程出现问题，都会对漆艺产品造成无法挽回的影响。漆器制作过程中每一道漆之间的衔接和磨制全凭制作者依靠经验来把控，这体现了漆制品复杂的工艺流程和最终效果的难以复制性。

2. 福州漆器的髹饰技法

福州漆器瑰丽绚烂、色彩饱满而稳定，能给人带来精神上的愉悦和视

觉上的享受。传统的髹饰方法有黑推光、锦文、台花、色推光、雕漆、堆漆、金银箔打底设色等，而后因为人们审美需求的变化，在传统的基础上，创新了仿青铜肌理、陈花、宝石光等新技法。

此外，漆器还和玉雕、木雕、石雕等艺术进行结合，对接了福州本地其他传统工艺，不仅使得方法多样、品种更加齐全，还拓展了福州漆器的人文内涵和文化覆盖面，拓展了受众群体，得到了业界的赞誉和认可。

福州漆器及漆画在创作技法层面上的手法多种多样，并且在不断地进行着创新和改良，这些漆艺技法是在历史的传承和积淀中总结出来的常用技法。在这里详细说明以下几类。

（1）描漆彩绘。以漆调色，可以用纯色或是复合色，可以平涂或渲染，可以直接填色或者以线条描绘图案，方法直接。

（2）描金技法。《髹饰录》有记载，器物一般以朱底或者黑底为宜，用纯金花纹描绘在器物之上，同时可以配合银漆进行制作，成品光彩华美、尽显华贵。具体制作方法如下：先在器物上拷贝画稿，进而用衣纹笔、鼠毫笔描线和填涂，涂漆要求薄而均匀。金地漆将干未干之时，可用软毛笔掸施金粉，或是将金箔均匀覆盖在金地漆处，然后去除多余的漆粉或金箔，静置阴干。一般金地漆还会加入一定量的钛白，以此提高金地漆的明度。但是在贴金箔时需要格外注意，金箔贴得太早则底漆不干，或者金漆色彩变暗，太晚则失去底漆附着力。

（3）晕金技法。晕金技法相对制作难度大，耗时较长，一般多与彩绘相结合，在漆色上施以金银粉，色彩富丽。调制底色漆时需要加一定量的桐油使之干燥速度适当加快，桐油和漆色都要用更细纱布过滤，同时工作环境应保持整洁，防止尘埃或杂质影响漆面，在漆彩将干未干时用棉棒蘸金粉触碰表面，注意轻重、疏密，让金粉产生渐变。因为只能使用小块面分别涂底色漆的制作方法，所以相当耗时，制作工序不易。此技法还可以将赤金粉和银粉同时使用，以增加颜色层次和变化。

（4）印泥彩绘。这种技法是把漆、银箔、桐油按比例进行调和，以手掌拇指下端、靠近掌心处轻轻按压进行敷色。这是福州特有的一种创作方式，为沈绍安的后人所创制，敷色很薄，称为"薄料"。

　　另外还有金泥或银泥的制作技法，但是造价过于昂贵，现在已经很少使用该技法进行创作。具体制作方法如下：首先保证胎体平整，表面无污物和油渍，否则底色会影响到薄料的颜色。接着要制备银泥，将数张银箔汇集起来，根据用料的多少来确定银箔的数量，置于平整的大理石板上，用牛角刀拌入适量桐油，再用研磨棒进行均匀研磨，并且是分量、分批次研磨以节省用料，不至浪费。漆泥还可以混入色漆，以提高浅色漆的色彩层次。用手掌敷色时，用大拇指下端的手掌部分蘸少量漆色轻轻拍打，一般以先横向后纵向的顺序交织拍打，力求色料薄厚均匀。制作过程要求环境整洁，以免污物、尘土影响漆器的质量。薄料技法制成的器物怕磕碰、怕摩擦，这是此技法的不足之处。

　　（5）漆线雕。漆线雕是闽南地区的传统工艺，自唐代以来，漆线雕就用于佛像的装饰，使得器物美轮美奂、精致而夺目。漆线雕这一技法也被运用于福州漆器制作之中，形成了漆器和漆线雕的结合，把独立的闽南漆线雕技法转化成了福州的漆工艺语言。漆线雕是使用漆线通过条、盘、堆、镂、缠等工艺技法进行形象塑造，再经过漆线装饰与填彩填金等装饰技法制作而成的。漆线雕的材料制备是其技术的核心部分。漆线雕是用瓦灰或者古砖粉、天然大漆等材料混合而成，经过反复的捶打形成柔软而又有韧性的漆泥团，然后用手加工成漆线并用底漆黏合在器物上制作而成的。漆线雕技法是受到宋元泥线雕的技法的启发而创制的，迄今已有300多年的历史。从漆线雕的美学特色来看，漆线雕蕴含着浮雕工艺之美，漆线颜色丰富、流光溢彩，别有韵味，漆线的粗细变化、随心盘结，也体现出漆工艺的精致与线条美感，体现出了活泼、跳跃、金银交错、色彩绚烂的艺术特点。一名手艺人的漆线雕技术的成熟需要日积月累的实践，容不得半点出错，制作中要求每一部分都一气呵成。

3. 福州漆器的镶嵌技法

　　福州漆器发展至今已有千年历史，同时广泛吸收了其他门类的工艺美术中的制作方法，产生了在漆器上镶嵌的技法。传统的技法一般有金属的镶嵌技法、螺钿的镶嵌技法和蛋壳的镶嵌技法。金属镶嵌工艺在历史长河之中曾经广泛应用于青铜礼器的制作，由此产生了错金银、错红铜等精美

的青铜礼器。福州漆器在制作过程中吸收了这一工艺，发展出了具有自身特点的金属镶嵌工艺——把金属线或薄片作为镶嵌材料嵌于漆面。这种技法，汉代叫作"错金银"，唐代叫作金银"平脱"。

宋以前大量使用"错金银"，但因为其价格昂贵，现今已经很少应用了，福州漆器制作有以锡代银、以铜代金的技法。

这里介绍一下福州漆器的金属镶嵌技法。首先在漆器上用鱼鳔胶粘贴锡片等金属材料进行髹饰加工。鱼鳔胶是提前用鱼鳔熬制再加生漆调和制成的，之后在锡片上均匀涂鱼鳔胶，然后将锡片贴在漆器胎底上进行图案设计。贴片过程可用雕刻刀修饰剔除多余部分，将图稿置于锡片上，按照图稿再进行镂刻。在镂空部分一般涂漆 2—3 道，将锡片覆盖于漆色之下，再以砂纸进行水磨，采用先粗后细的打磨顺序，锡片于是逐渐显露出来，并与漆面齐平，最后进行推光、楷清，完成整件作品的制作。福州漆器的其他镶嵌技法，比如螺钿镶嵌技法和蛋壳镶嵌技法，则可以用生漆做胶，将螺钿或者蛋壳等质地较轻的镶嵌材料贴在漆器胎底上进行图案设计。这两种技法同样要在材料上涂漆使之覆盖于漆色之下，再以砂纸进行水磨，按照先粗后细的顺序，使相应的材料图案与漆面齐平，最后进行推光、楷清，方可完成整件镶嵌作品的制作。

4. 金银箔漆器的制作

金银箔在漆器或者漆画中被大量使用，因其丰富的变化以及绚烂的绘画风貌而别具一格，但因为造价昂贵，一般以铜箔或者铝箔代替。铜箔或者铝箔的使用会使得画面层次更加丰富，漆面的薄厚在铜铝箔的映衬下更是变化多端。铜箔漆画在进行埋铜处理的同时会在上面髹饰透明漆或者色漆层，经过水磨抛光后显示出不同的风貌。在对漆画或者漆器进行局部贴箔处理时一般会再用面漆加桐油进行罩染，待硬结后进行水磨抛光、楷清，起到点睛之用，使得作品的神韵为之一振。对于运用铜箔、铝箔的漆画制作方式，在打磨时一定要注意对力度的细心把控，否则容易把铜箔面磨穿，使作品毁于一旦。因为铜箔、铝箔的厚度很薄，在磨制变涂的时候更要对力度进行控制，砂纸宁细勿粗，力度能轻勿重，拿捏好分寸，做到心手合一。

5. 福州漆艺创作中肌理的美学意义

福州漆艺的肌理之美，符合中国传统的美学思想。漆艺中的多种肌理是漆器的外在表象，也是漆艺创意的外在表现。漆艺人用堆灰、刻灰、螺钿、磨漆、贴箔等技法展现漆艺材质的变化，体现肌理质感和艺术风貌的不同，同时展现出他们个人的思想深度和精神风貌。可以说，漆艺的肌理表现是漆艺术重要的外在艺术语言。《画论》记载道："米南宫多游江湖，每卜居必择山水明秀，松柏茂郁处。其初不能画，以目所见，日渐摹仿之，遂得天趣。其作墨戏，不一定用笔塑造，或以纸皱、或以叶脉，或以豆米，皆可为塑造肌理所用。"可见在艺术创作中，肌理美感所能引发的视觉想象的作用是非常重要的，其视觉形式也是不胜枚举的，创作原理在视觉艺术中有一定的普遍性，在国画创作中如此，在漆艺创作中亦如此。

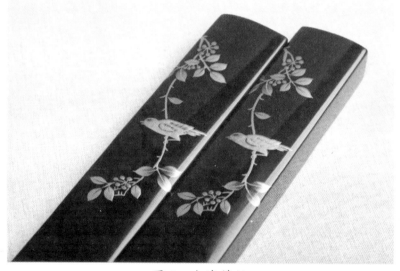

图 9　大漆镇纸

观大千世界，思绪潮起潮落，人们对肌理美感的体悟出于人类的天性，也是源于艺术家表现自身情感的需要。大自然中的美感是千变万化的，自然中展现的肌理之美是姿态万千的，艺术家对于自然中肌理美感的感悟体现在对肌理的再创作。漆艺家通过艺术的表达来凸显肌理本身的趣味，在艺术创作中把肌理美感的偶然性变成技法，使之能够稳定地用于作品呈现，为创作中的思想情感和形式美感服务。

图 10　大漆香盘

漆艺家在进行肌理的创作时，除了对已有的漆艺材料进行罗列与融合，也把很多自然的图形和材料作为创作的源泉和手段，比如树叶的叶脉、不同的植物种子、石子粒等。而用不同的稀释剂将不同颜色、不同薄厚的漆色进行衔接涂抹也可以产生色彩的晕染变化，漆色薄厚不同而引发的"漆皱"变化可以使得漆艺的表现力变强，画面的艺术表现力使人陶醉。

6. 福州漆艺中材料的意义和作用

福州现代漆画艺术，就是不断地尝试运用和组织多种材料，把其与漆艺结合进行综合性艺术创作的艺术形式。漆艺和材料的关系如鱼和水，那么如何定义漆艺材料呢？在某种意义上，这个世界上所有可以和漆进行结合的、互相成为载体的一切，任何可以与漆结合的东西都可以是漆艺的材料。只要能与作品产生关联和架构，成为表达观念的载体，材料也可以是无形的概念、理念、思维和意识。面对熟知的漆艺材料，我们应该努力去赋予它新的形式；面对新的、未曾尝试的材料，可以在创作中尝试利用它，从而展现新的艺术风貌。漆艺从诞生以来，就和材料发生着最直接的关联，借此形成了自身存在的意义。在这个基础上，我们还应该深挖漆文化背后的民族特色，挖掘出属于本民族文化和意识特征的材料。

现代漆画艺术中使用的材料丰富多样，有天然大漆、树脂、腰果漆、合成漆筹，可以塑造极富变化、意境深远的效果。在中国传统的审美中，最美而且最有意境的颜色，一种为宣纸的白色，另一种则是大漆的黑色。大漆有着极强的可塑性，每一层漆色干燥后再进行打磨，会出现斑驳、富有变化的色层。大漆在推光打磨后，光亮如镜，这是其他绘画材料和表现方法所不能比拟的，因此在利用大漆的艺术创作中经常会出现很多意料之外的特殊效果，这种表现上的偶然性也是福州漆艺的魅力之一。

在当今时代，福州漆画的表现形式更是朝着画面风貌的多样化和材料语言的广泛性而不断发展。漆艺的包容性使艺术家可以大胆地将各种材料运用到开放性的创作实践当中，使艺术家的创造力得到最大限度的发挥，能够充分挖掘材料本身所具有的外在形式美感和内在精神属性。

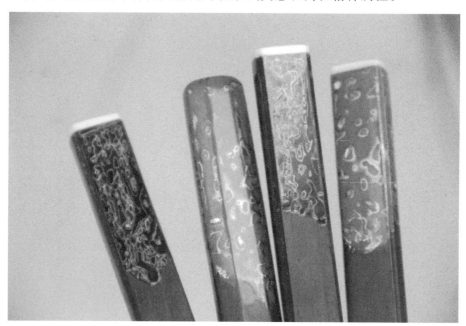

图 11　大漆茶针

7. 福州漆画的制作发展

1962 年，《越南磨漆画展》在苏联和东欧国家举办巡回展览，引起一时轰动，随后在北京和上海巡回展出，观众惊叹于用漆作画可以有如此的表现力和特殊的视觉美感。周恩来总理和陈毅副总理亲自到现场观摩，对

漆画产生了浓厚的兴趣，同时对以漆艺来表现现实主义题材的绘画方式表示肯定。

周恩来总理提出期望在我国发展漆画艺术。我国漆资源丰富，拥有悠久的漆艺文明，他山之石，可以攻玉，我们应该虚心学习越南漆画技艺，将自己本国的优秀传统文化发扬光大。虽然越南的漆艺史没有中国悠久，漆艺技法和水平也一直受中国影响，但越南漆画的创造性和表现力，对我国当时的美术界产生了很大冲击，启发了中国艺术家，引导福州漆艺家和福州画家开创了中国漆画艺术的先河，使中国的漆艺开始一步步走向世界艺术舞台。

福州漆画行业人才济济，许多漆艺家不但掌握传统技巧，还善于发挥天然漆的优势，产出很多制作精良的漆画作品，在全国美展中屡屡获奖。福州最早在全国美展上亮相的漆画《武夷之春》，被选入了北京人民大会堂陈列。由此可见，福州漆画有着深厚的内功，又有着承上启下的勃勃生命力。漆画的制作和漆器的制作不尽相同，但是都要求漆艺家应具备深厚的美学修养和个人表达意识，对作品最终的表现效果有一种预判能力和控制力。

领略漆器之美后，我们就再来说一说福州漆画的创作过程。

因为其选材、创作内容和表现形式的不同，漆画创作一般可以分为如下步骤。

（1）首先进行漆板的制作。漆画需要在不同规格的漆板上进行创作，所以要根据画幅大小来制作相应尺寸的漆板。小幅画面一般常用优质的五合板，创作大幅的漆画则需要在五合板背板上打田字龙骨，然后在面板上用漆灰裱布，待表面硬结干燥后，先刮粗漆灰，再刮数层细漆灰，等涂底漆硬结后用粗砂纸打磨。经过打磨的漆板附着力较好，打磨时要注意均匀程度和力度，不能把底漆磨穿露出裱布，影响画面品质和效果。

（2）定稿。创作传统形制的漆画一般会用到底稿，底稿一般出自国画家创作的白描作品。用印蓝纸拓在漆板上后，把锡粉均匀扫在有印蓝纸的底稿上面，有印蓝纸的线条就会粘上锡粉，显露出可以反光的轮廓。一些表现类的磨漆画则没有这道工序，用铅笔定下草稿就已经开始创作，某种

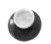

意义上可以说是意在笔先，胸有成竹。

（3）漆画的制作和绘制。漆画的表现因内容和表现方法的不同而有较大的差异，如果画面需要贴蛋壳或者镶嵌，就要先按照草图进行贴蛋壳和贴螺钿的制作；如果要用到撒漆粉则需要在计划制作的部分涂底漆，然后把漆粉均匀撒在涂有底漆的器物表面，用漆粉间的衔接展现出颜色的变化。底漆的粘合力较强所以通常会在漆画的底层使用，撒过漆粉后就可以按照需要进行罩漆。如果需要雕刻填漆的则需要先雕刻，需要用漆灰堆出肌理变化或者制作"漆皱"，则需要在初始阶段完成底层技法处理制作。在底层技法处理制作完成后，制作者便可以按照预想的方案进行填漆绘制。制作出色层变化的变涂效果则需要在漆色逐层叠加之后，按从中、粗砂纸到细砂纸的顺序进行打磨，砂纸的标号代表打磨的细腻程度，磨到出现效果后，则改用高标号砂纸细磨，最后用细瓦灰以及面粉和植物油进行推光。打磨和推光的过程是漆画制作的后期环节，要注意打磨的分寸感和精细感。至此，漆画会显露出其精美夺目的特点，因为打磨，漆画的神韵在一定程度上，能够更完美的展现。

（4）漆画表面的研磨。对漆画的打磨是一个关键的工序，传统漆器的质地和工艺特点是平、光、亮，这是漆画打磨工艺良好的表现，在漆画的创作工序里，研磨是一个不可逆转的过程。当漆画制作完成或者漆画的图案和肌理经过初次打磨后，漆画已经初见雏形，这时候必须按照砂纸的标号顺序由粗到细进行水磨研磨。水磨研磨不仅减轻了砂纸与漆画间的摩擦系数，提高了研磨的效率，更是在水磨研磨的过程中用水填充了漆表面的磨痕，使得漆面光亮可鉴，与目标效果也会更加契合，有利于作品的最终呈现。

（5）漆画的推光。使用2000－3000目时的砂纸进行研磨，代表漆画的打磨基本接近临界状态。这时用肉眼观察漆画表面仍然会看见较多细小的研磨痕迹，这些细小的痕迹则会影响漆器或漆画的层次展现和质感表现。因此，漆画的推光是关键的一步。一般先用细瓦灰加少许植物油进行手工推光研磨，然后再加入面粉进行推光，最后用纯细粉推光，不仅能吸收漆器表面多余的植物油，还能使漆画的效果更加自然、美观。用细粉推

光之后的漆画已经完成了，会呈现出柔和温润而又浑厚的表面质感，这也是漆画不可名状之美的体现。如果需要再次提高漆画光泽度，则要用绸布薄薄沾提妆漆在漆画表面擦匀，经过这道工序，漆画的光亮度就会得到更高地提升。

这就是制作漆画的一般过程。漆画是一个逻辑性和感受力相容的艺术门类，需要创作者在熟练掌握技法的同时也熟练掌握设计制作流程，而且每一个过程都需要保持较好的控制力以及对其所呈现效果的判断力。因此，漆画制作是一个理性和感性交融的过程，是一个秉承传统同时发展创新的过程，是对技法的控制从"有我"进入"无我"之境的极高要求，这也是漆艺工作者追求的至高目标。

8. 福州漆器常用的胎底结合材料

在漆艺的材料中，和木材结合是使用最多的方式，因为木材的性质相对稳定，而且便于加工，容易成型、造器等。古代漆器大多是采用漆髹木的制作方法，中国现存最早的漆器实物——7000多年前的河姆渡朱漆大碗，就是在原木木制器物表面直接髹涂大漆。为什么木材是制作漆器时被选用最多的材质？首先是因为木材天然易加工，种类繁多，取材容易；其次是因为木材纤维结实，有相当的机械应力，做成器物后经久耐用；还因为木材材质各有不同，可以满足不同需要而且可塑性强，不像金属、玻璃、石材等其他材质需要复杂的专业化的加工方式，故发展利用空间较大。

在福州的漆器作品中，漆桌、漆茶海、漆杯架、漆杯托等均是漆与木材质的结合。在进行漆与木材质器物的结合时，要尤其注意对木材的选用，特别要选用干燥后的、湿度和质地比较稳定的木材，也要根据器型制作的细节需求和成器的目标功能选择相应的木材。

如果要制作大型的漆桌、漆椅或是漆器茶几，就更要注意对木材的选择和加工。为了防止较大体积的实木发生变形，以及在加工和制作中过于沉重等问题，作品中的茶桌往往选用带榫卯结构的龙骨板，这样做出的成品不仅结实，还能有效减轻重量，经过后续的裱布、刮灰后也会更加坚固耐用；另外一种处理木材质的方法是取其自然的形态，因形制器，保留木

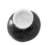
材天然的质地和形态。

为了体现漆艺干泡茶台的原始趣味和自然的木材质美感，漆艺工匠还会采用擦漆工艺。干泡茶台尺寸较小，且木材的材料性质稳定，不会因自身应力收缩发生形变，故而擦漆后更能体现质感和光泽感。此外，还可以根据木器本身的形态选择品相、木纹较好的木质或有一定体积和厚度的纯实木。一些小的器物，如杯架、杯托也会选用细密、稳定、不易变形的实木切片制作漆胎，选好合适的木材后用机器刨床加工成器，便可以开始相应地制作。

对于大型器物的制作，首先用砂纸将器物表面打磨达到一定粗糙的程度以增加附着力，然后再修缮平整，这样器物的表面才能与大漆更好的结合。之后根据器型的体积与要求的精细程度再进行打磨，一般将大型的器物磨至800－1200目左右。对于茶盘等尺寸较小的精细物品或者其他的小件器物，在进行擦漆工艺前一般需打磨至2000目，而且打磨得越细则擦漆效果越好，因为抛光程度越高，木纹的展现存留就更明显，也会使得器物更加美观，呈现出典雅的风貌。针对打磨小器物的细致工作，手工打磨比电动打磨更细致，也更精细，而且噪音小，产生的粉尘也较少。手工打磨更有利于防止出现过度打磨产生的磨痕，展现出的实物效果和成品效果会更加细腻。针对特殊造型的木器物或细小的器物部位，手工打磨也是最佳的打磨方式。

打磨后的器物需要接着在表面涂上底漆，这一步骤一方面是为了防止木器受潮，使得器物更加结实稳定，另一方面是因为器物木胎可以吸入生漆，等待底漆硬结、表面生漆干燥之后，涂漆时就不会再发生漆液下渗的情况，保证完工时面漆的平滑和光泽。鉴于木胎的特性，特别是一些老木胎，为了防止加工过程中的二次开裂，保证使用中的稳定性，需要选择和器物的性质相合的裱布。在裱布前将麻布过水以清洗杂质，麻布变柔软后易于延展和平铺，便于和木胎相结合；之后，将生漆和瓦灰粉按照一定比例调和，均匀涂抹于麻布上，让麻布均匀吃透漆灰；最后再把麻布裱到木材质器物上，这一步要求麻布和木胎表面要紧密地结合。

对于麻布的纹理和麻布材质的选择要按照器物的大小和实际需要来考

查，也要按照设计效果及器物状态考虑是否需要裱布。比如，制作漆茶桌等体量较大的器物需要选用榫卯结构且加有龙骨的空心板，为了使其坚固耐用而不变形则需要进行裱布，又因为其面积较大，所以选择的裱布为中麻布；漆杯托是用实木直接加工成木胎，正面需要通过裱布做一定的肌理效果，所以选择的裱布为粗麻布。漆茶台如果是随形的则选用擦漆技法，这是不裱布的，如果是规整的形制则要在背面进行裱布处理，因此是否对漆底进行裱布，视技法效果而定。布裱好后需放于无尘、无风、密闭且湿度稳定的阴房中待干，同时用生漆与粗、中、细三种不同目数的瓦灰分别进行调和，做成刮灰；在漆胎阴干后进行刮灰，刮灰后放阴房等待干透，再打磨平整进行下一道工序。

初期的打磨可以使用机器以提高工作效率，打磨的顺序一般为粗、中、细，可以视器物情况和作品预期效果来选择刮灰目数和打磨道数。粗灰用于填补裱布后的针眼，增加板面的平整度和收缩力度；中灰用于平整粗灰产生的粗糙面；细灰用于弥补遗漏的针眼，使器物表面更加平滑，保证有效上漆。在打磨平整后，刮灰表面、涂上漆底，需要反复多遍髹涂漆底，然后根据需要上漆色。一般情况下红、黑色为漆的惯用色，容易获得人们的认可，也可根据自身需要，利用矿物颜料进行调色来髹涂不同色漆。

头一道漆为底漆，底漆一般黏性较大，这是为了使后期在进行色层叠加和材料黏合、漆色堆砌这些步骤时，漆色和材料等不易脱落，这是利用了底漆有较强的吸附性的特性。头一道底漆阴干后刷第二道底漆可以弥补上一道漆在木器材质中吸收不均匀的问题，从而加强器物表面的漆性，使得接下来髹涂的色漆涂层容易叠加，之后可以刷面漆，为漆艺制作之后的工序，比如推光和楷清，奠定良好基础，保证器物表面的平整度。

福州漆器技艺也会与竹制材料器物结合。天然易加工的竹材很早就进入了人们的日常生活之中，竹与人们的生活紧密联系，竹材也经常被用于制作传统的艺术品和工艺品。竹子的寓意明确，有虚心傲骨、坚毅挺拔之意，位列"四君子"之一，以竹材为载体进行的漆器创作也体现出我国传统文化的重要特色。无论是竹的物理性质，还是精神象征都体现出中华文

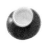

明的特色，蕴含着深厚的文化内涵。竹文化不仅满足了人们物质和生产生活方面的需要，还成为人们对美的追求的一种象征。

文学艺术创作中，竹体现着人崇高的精神世界，是人们对审美的追求发展到一定程度体现出来的象征性感受。竹，传达出华夏人民细腻、婉约、独特而诗意的审美情趣。从一部分作为茶器的竹胎漆艺小件器物来看，竹子特有的形态特征和空心户型的造型特征，以及竹根、竹节等造型和纹理变化都为竹质器物的审美普及化和实用大众化奠定了基础。福州漆器中的竹制茶具保留了竹节、竹皮、竹根的天然形态，本身又具有防潮湿、耐腐蚀、质地坚硬的特点，用于饮茶是很雅致和方便的。

竹面髹漆，一方面可以利用漆的坚硬起到保护竹器物的作用，延长竹器物的使用寿命，克服竹制品容易开裂的自然问题；另一方面，漆与竹的结合使人耳目一新。髹漆后的大漆所具有的温润含蓄的美感和竹的质朴、自然、古拙相得益彰。天然竹色映衬着大漆的韵味，竹质器物反映出的坚韧不拔的精神特质与大漆温润高雅的性格相融合，让人们在一件小小的器物上感受到中国传统的精神美感、视觉美感以及文化美感。

在大漆与竹融合的过程中，制作方法同木质器物的制作方法类似，都要经过繁复的步骤。因竹本身的材质光滑、纹理细腻，故相对于木质无须做过多的抛光处理，按照需要稍加打磨，达到表面平整光滑即可上漆，裱布刮灰则视竹制材料具体大小和作品特征而定。竹制小件器物均无须裱布刮灰，竹制材料在加工成型、打磨吃透生漆后可以直接上底漆和面漆，运用漆艺技法进行视觉效果创作和进一步加工制作。

福州漆器技艺可以与陶瓷材质器物结合。对中国人来说，陶瓷本身就是中国的文化之源，陶瓷可以说与生活联系紧密、息息相关。另外，陶瓷跟中国的茶文化也密不可分，茶器中的紫砂、青瓷、建盏等名贵器具都是陶瓷制品。使用陶瓷茶具可以为品茶过程增添许多的美感与人文情趣，品茶之余，陶瓷茶具也带给人们美的享受和文化的熏陶。中国悠久的陶瓷茶文化赋予文人瓷器和文人茶器特殊的意义，也使原本清素朴拙的茶器有了色彩和韵律，增加了杯盏中所蕴含的文化内涵。此类用器的制作是以茶器的陶瓷材料为基础，从色彩、工艺、设计等方面将传统漆工艺与陶瓷器物

相融合，总体制作过程与竹木材质胎底的制工序大体相似。

首先根据需要制作好大小、形状、材质合适的陶瓷器物，需要使用砂纸将器物表面打磨粗糙，否则上漆后容易脱落，也为后期与大漆的结合做铺垫。打磨好器物表面之后涂底漆，入恒温烤箱，将温度调到130摄氏度至170摄氏度。烤干后再打磨并刮细灰一道，入阴室，阴干后打磨平整、刷底漆，完成装饰效果前的处理。然后根据设计所需，进行点彩点漆，或是分层打磨渐变，或是制作浅层肌理。茶碗和茶壶、茶海等稍大的器具选用变涂贴箔技法，采用黑素髹底意象的图案装饰。陶瓷器的粗放与漆的细腻形成质感的对比，茶汤与釉色、陶瓷与漆艺的对比，更是呈现出丰富的视觉欣赏层次，使茶器有了更浓郁的地方文化特色，共同见证着中华文明的变迁和发展。陶瓷与漆艺都有着鲜明的文化特色、传统特色、本土特色、民俗特征，能让人触摸到远古的审美和思想，能让人体悟其中的美的观念。

陶瓷器在日常的生活中难免磕碰，于是金缮工艺应运而生，本着实用的原则恢复器物的使用功能，但是在修复之后，反而意外增加了残缺之美以及纹理之美。金缮工艺就是用大漆填补陶瓷器的残缺之后，再用金箔等材质髹饰，使陶瓷器恢复其本来的形状。在现代社会的文化背景之下，传统金缮工艺，不仅仅是"破镜重圆"、修复残器的手段，同时也在把新的审美理念和禅文化融入陶瓷艺术之中。现在的金缮工艺是运用传统大漆技法，对陶瓷工艺进行艺术再创造，促进现代社会对传统工艺产生一定的文化认同、交流，同时创新出一种新的审美形式，以满足人们对传统艺术的当代表达。从技术和制作过程来看，金缮工艺是一项耗时较长的修复工作。为了使残片部分能够完整对接，需要用漆浆将残片两两对接，阴干数日有弧度的残片需要做辅助架以便于在干燥的过程中保持原有的形状，否则在阴干过程中可能会发生衔接处的断裂或错位。如果残片不完整，对残缺的部分需要制作辅助模型，视情况选择翻、脱磨具，争取自然准确地填补出残缺部分。器物残片部分对接完整后，需要刷漆填平缝隙，然后按照对最终效果的设计选择撒金粉、贴箔或增加其他装饰性材质。

福州漆器技艺也能与纤维材质器物结合。大漆与纤维材质的结合并不

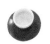

多见，这里的纤维材质指化学纤维，包括人造纤维、合成纤维和有机纤维，有纸胎、绳胎、丝瓜络、毛纺线、其他纤维材质等。关于大漆与纤维材质的结合制作，可以以运用绳胎做的花器器物造型为例。以绳为胎时需要找一个能够支撑胎体的器型，以固有的器型为基础模型，在缠绕麻绳之前先在模型上刷数遍隔离剂，目的是便于绳胎制作好以后与模型相脱离。

用于制作绳胎的麻绳需在生漆里浸泡一定时间，以便麻绳吃透生漆。将浸泡后的麻绳紧密地缠绕在涂有隔离剂的模型上，刮除多余的生漆。先做好瓶身，阴干后按器形底部大小在玻璃板上盘好器形底部，然后将底部和胎身用漆浆黏合后阴干，再继续涂几遍生漆，使绳胎变得坚固，在底部刮灰使花器变得平整结实，上底漆后即可进行各种效果制作。绳胎与大漆的完美融合展现出麻绳粗糙的材质肌理，造型完成后制成的漆艺艺术品能够传达出淳朴、自然的面貌，以及天然的肌理感，体现出大漆与纤维材质融合产生的一种新的视觉审美；同时大漆通过纤维材质的载体产生了新的表现形式和形态创意，材质的淳朴拙巧和材料本身所固有的肌理感及视觉美感是其他材料难以达到的。

大漆作为我国传统文化和古老文明的象征，它包容的特性使其能与不同材质的器物相融合。除了上述例子，大漆还可以与玻璃、金属、皮胎、纸质、葫芦等材质相结合，传达出新的工艺美感和材料美感。

福州漆器之所以能在历史的长河之中保持旺盛的生命力，很大程度上归功于自身工艺不断地与时俱进与发展创新，并且和其他相关领域进行了高度融合。例如，与庙宇建筑建造工艺以及大中型佛像塑造工艺的结合，在制作上不但发明出新型的金属胎工艺，还在一些大型雕塑和造像中使用环氧树脂制成底胎。和新型材料的结合使得漆工艺在当今社会的变革中焕发了新的生命力。

临海妈祖文化以及传统佛道文化影响促着福州漆器工艺的发展。不同体量的佛道题材为传统漆文化的研究和运用提供了宝贵的文化土壤。随着人们审美水平和生活水平的提高，珍珠贝、漆线雕、金银箔贴饰、宝石镶嵌的漆工艺也在室内或佛堂供像领域得到了深度发展，成为信仰文化和审美文化的共同载体。

三、福州漆器从实用性到审美性的转变

1. 漆的实用价值和审美价值

福州是漆树产区之一，也是大漆和色漆加工的重要产地。从古至今，漆作为生产和生活的重要物质材料，一直和人们的生活、社会的发展进步串联在一起。漆树在自然的环境中生长，漆液的采集一直以来只能靠人力完成，而且单棵漆树日产量相当低，大漆材料弥足珍贵。漆液中含有漆酚、胶质、漆酶等成分，硬结后会对建筑、家具等产生很好的保护作用。由于大漆具有天然、健康等特性，因此天然大漆与蚕丝、蜂蜜并誉为"中国三宝"。

特有的物理化学性能使得大漆具有多种实用性。大漆的防辐射系列产品被全面推广应用于军工国防系统；在服装面料领域，漆皮成为我们日常生活中经常见到的一类服饰原料；在中医医药领域，漆可入药，在古代著名的医药用书中常见漆的用法，比如《本草经疏》中所述："干漆，能杀虫消散，逐肠胃之积滞，肠胃既清，则五脏自安，痿缓痹结自调矣。"《本经逢原》则记载："干漆灰，性善下降而破血，故消肿杀虫通月闭，皆取去恶血之用。"医药家陶弘景曾说："今梁州漆最胜，益州亦有，广州漆性急易燥。"同时，对于防治大漆的过敏在医书中亦有记载，《日华子本草》曰："漆毒发，饮铁浆并黄栌汁及甘豆汤，吃蟹，并可制。"《医学正传》曰："性畏漆者，入鸡子清和干漆内。"

大漆具有较高的耐热性，而且色泽稳定，漆膜与电绝缘，有防辐射性能，同时还具有防腐、防菌、耐酸、耐溶剂、耐强碱、防潮等优点。干燥后的漆膜具有优异的物理性能，表面坚硬、极富质感，同时具有很强附着力，在器物表面不易脱落。天然大漆虽然有防腐、防渗、防潮、防霉、防盐碱的功能，但是漆膜不耐紫外线，易感人群接触皮肤会产生过敏现象。然而在特种涂料领域，鉴于其高分子属性，以大漆为主要材料的特种涂料已成为不可替代的材料，数百个涂料品种应用在航空、海洋、道路、交通、武器装备、机械、电子、核能、化工等方面。

大漆具有天然的防腐性，漆器物在土壤里可以千年不腐。利用天然大漆的属性，修复性漆工艺可以发挥巨大的作用，满足建筑、漆器、家具文物等方面的修复需求。福州漆器已经融入福州人生活的方方面面，并影响着福州人的审美观念。福州漆器大多用色奔放、对比强烈、饱含情感。福州漆器用色多以纯色或鲜明的颜色为主，有很强烈的视觉冲击力，这是福州漆器自身鲜明的特点。随着时代的发展和漆色加工技术、漆提炼技术的进步，漆色的变化也更加多样化，漆的纯度和洁净度也得到了很大的提升。对一些木建筑和寺庙的保护，通常都是通过髹漆来完成的，既可以使木建筑不受雨雪侵蚀，又可以恢复原先光艳的色泽，但由于室外紫外线的影响，通常过一段时间，被漆饰的木建筑就应该进行维护和保养。在修复领域，针对古建筑修复，学术上以"修旧如旧"为准，尽量保持原汁原味，因此大漆是最佳的修复材料。

今天的福州处于海西经济区的中心地带，经济发展日新月异。当代社会又是一个信息化的社会，人们可以通过海外的杂志、商品、宣传册及海外客商了解不同国家地区的艺术思想和美学观念，在地缘上也会受到来自东南亚、日本、中国台湾等地方视觉艺术风格上的影响。随着社会、经济、科技的发展，时至今日，不同地域的美学也在互相影响、互相碰撞，因此，福州漆艺作品自然会因为受到不同美学思潮的影响而异彩纷呈。

在当今，对于福州漆艺行业来说，教育模式和培养模式也有了日新月异的变化。不同于以往的师徒相授、口传身教，现代漆艺教育从传统师徒模式更多地转变成在艺术学校开展的专科教育。培养模式的改变在一定程度上打破了由师徒相传模式带来的审美样式的相似性以及漆艺传承的稳定性。从客观上来说，这一改变和这个时代的变化是相生相应的，人们不同的审美品位和审美文化的需求促使漆艺工作者不断地改变创作形式、作品风格、审美面貌。

作为日常民俗实用器物的漆器，除了审美，更关注其实用性。漆器以功能性为根本内核，所以在选材上一般以满足日常需要为基本点，会选用杉木等常见的木材，在制作工序上也会相对简便易行，甚至简化了一些工序。如原本在胎底上刮灰底、裱布可以使器物更加精美和耐用，又能增加

器物本身对外界应力的耐受力，但是也会相应地大大增加漆器的制作时间，也使得成本相应较高。因此，在制作民用日常家用漆器时会把制作流程进行缩减，对胎底的处理变少，以效率为先，同时也降低了成本，使得价格上更加亲民，满足了大众的日常需求。在漆色的选用上，工人也会使用常用的红黑两色漆在器物的内壁和外壁分别进行涂装，不仅美观，也符合漆器制作过程本身的需要，其中部分日常漆器并不完全上漆，只是在内壁或是外壁进行上漆，这也是漆器作为日常用器更多地追求其功能性的表现。

日常器物在造型上常见的有果盘、碗，承盘、笼、提篮、食盒等，日常器物通常在很大程度上依托于器物本身的材料、结构，运用大漆除了为了美观，更多是为了发挥漆的防潮、防蛀等功能，从而延长器物的使用寿命。无论是涂漆器物还是脱胎漆器，都有效地防止了器物本身霉变和腐化，这就是我们可以看到一些博物馆藏品中的民俗类器物保存相对完好的原因之一。

竹木制品以漆液均匀涂抹后，一定程度上隔绝了空气，使得器物表面形成了坚实的保护层。鉴于竹木制品本身的重量，漆器在体量上想进行改变有一定的困难，因为体积一旦增大，重量也会随之增加，当体量增大以后，制作竹木胎的难度也大大增加，材料的自然属性会导致器物变形、开裂的可能性增加。

相对于竹木胎漆器的这些问题，脱胎漆器较好地解决了这些不足。脱胎漆器的胎体用漆灰和麻布等填充，浑然一体，不但可以人为控制和改变器物的外形，让异形器的出现成为可能，也使器物本身的重量大大减少，稳定性和坚固度也得到较大程度地提高。脱胎漆器在制作方式和步骤上也与一般竹木胎等涂漆器物不同，脱胎漆器在工艺上更为讲究，制作周期较长。随着国外新的色料在清末民初的时候传入国内，脱胎漆器上也出现了绛紫色、黄色、紫红色、钴蓝色等多种色彩，脱胎漆器与新的漆色相得益彰，福州漆器制作达到了当时制作技术和艺术层面的一个新高度。

福州漆器能够形成现今的产业形态，与我国的国情和国家经济模式的调整有相当的关系。中华人民共和国成立初期，民族工业产业处于落后的水平，国内社会化大生产效能较低，传统手工制品多以简单的形式存在于

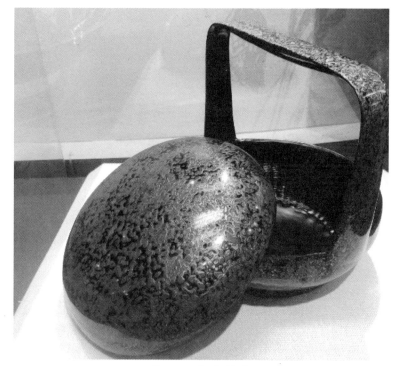

图 12　大漆提盒

民众生活的方方面面。福州漆器因其造型多样、精巧细致、装饰技法丰富而成为其中较为高端的手工产品，受到社会的广泛青睐。但是商品或产品都有其一定的社会发展规律，例如，从宋代开始瓷器就渐渐取代了漆器。当现代社会进入到一个工业化大发展的时期，新的化工材料例如塑料、不锈钢等出现，它们质优价廉，在人们的生活中渐渐成为首选，故而在空间上很大程度地挤压了传统手工生产的漆器工艺产品的发展。

　　商品的生产必须和时代的需求相适应，工艺品的传承和发展也必须要服务于当代生活。发展中的社会随时都有与时代相适应的科技产品、生产模式和产品材料出现，当社会发展到一定程度，审美观念也会随着社会发展而产生变化。

　　福州传统漆艺需要去适应时代发展的需要，挖掘新的使用方式，朝着艺术化的方向去发展。前者要求漆艺手工业者们努力把美学、文化内涵和实用性相结合起来，做出能够适合社会需求的新产品；而后者要求手工业者们对漆艺材料的美感进行深度挖掘，让漆艺成为纯粹的欣赏品，以此提

高漆艺的艺术地位、艺术品位和创作氛围。

我们梳理现代福州漆艺的发展历史，不难发现，福州漆器在当今需要进行跨界的融合，更需要和时代进行对话，与时俱进。中华人民共和国成立后的二三十年里，福州漆艺得到了蓬勃的发展，这与当时的历史条件、国家经济和商贸要求有关。中华人民共和国成立以后，国家大力推动发展手工业，把手工业生产创汇作为一项重要的经济目标和方针政策。在政策推动和国外市场对中国传统艺术品需求增加的双重历史背景下，福州漆艺发展进入了创汇期。应国外市场的需求，漆艺创汇产品品种齐全，比如漆艺家具、日常生活漆艺用具、室内陈设漆器等，甚至仿青铜、仿金银等文物仿制工艺品也大量出现，种类丰富。在当时"全国一盘棋"的背景下，根据各地漆工艺特色和历史传统的差异，全国各地漆工艺品主要产地产出的产品也各不相同。

福州主要生产的是各种脱胎漆器工艺品，例如大漆花瓶、神话人物和佛像等立体陈设品和日用器；北京的漆器产品则是体现宫廷风格的雕漆、金漆镶嵌的屏风等室内家具和漆雕如意摆件等工艺类产品；扬州漆器主要以生产各种螺钿镶嵌漆器为主，包括镶嵌漆家具和漆器摆件等；山西漆器主要有平遥推光家具、屏风、首饰盒小器物等，类型多样、不一而足。但这些产品的共同特点就是趋于陈设和观赏类型，以传统的工艺和装饰手段见长。

另外，由于出口创汇的要求，制作的漆器品种和器型更加倾向于高附加值的大中型漆艺工艺品，所以基本上所有以出口创汇为目标的漆艺产品都是以工艺烦琐、镶嵌材料丰富、造型复杂化为主要外在特征。在国外收藏家的认知里，繁复的图案是东方工艺的重要特点，因此镂刻繁复、技巧奇特的雕漆和装饰华美、色泽浑厚饱满的脱胎漆器都在外贸市场上得到青睐，以做工精巧见长的漆艺制品，如摆件、屏风以及小件首饰的器物也大多远销海外市场。如果说古代传统工艺美术的设计取向在于贵族、宫廷的审美风尚，那么这一特殊历史时期决定漆器生产设计的目标人群就是外销客户。

在福州漆艺发展的特定历史时期中，一些政策性因素促成了福州漆器

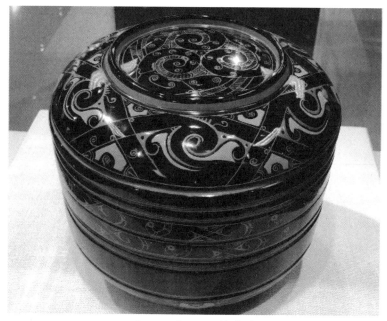

图 13　仿汉纹饰漆盒

的产业规模和产业结构，对今天的福州漆器发展也造成了深刻的影响，奠定了福州漆艺的文化生态。中华人民共和国成立后，有关部门对工艺美术行业进行了社会主义集体化改造，选择具有创汇条件的行业或工艺门类进行全方位的整合、推动和扶持，被选中的工艺门类在工艺制作的成熟性以及社会的认可度方面都有其优势和特点。在当时物资匮乏、百废待兴的历史条件下，一个技术、资金、设备都缺乏的时期，社会工艺品工业化只能走低投入、高附加值和人员密集的道路，这就要求国家进行统一指导和统一部署，引导和分配有一定的工业化基础，又有一定的社会产值的企业进入生产领域，保证在资金、原材料上投入要少，产品附加值要高，同时也需要一定数量的从业人员作为最基本的生产保证，调动有限的资源，整合有限的社会生产力以取得一定规模的产品数量。漆艺行业可以成为重要的创汇轻工业，能够完成创汇的使命也是因为漆器行业具备以上的基本条件。

　　创汇时期的国家政策对漆艺设计和生产都产生了直接影响，使得漆器在设计上注重工艺性、繁复性。在这种观念的指导和影响下，在当时特定

的历史背景中，属于国营和集体的漆器厂都把对手工技艺的追求放在首位，把对卓越技巧和精巧髹饰的追求作为指导漆器生产的标杆，还把对技法的把握能力作为评价艺人水平的主要标准。在工艺美术界，这一标准直到现在还受到很大范围的认同。在这样的社会评价体系和标准中，漆器生产当然也将重点放在对传统工艺的恢复上，基于外销的生产目的使漆艺从业者倾向于再现技法繁复、带有神秘东方色彩的器物，比如工艺复杂、需要耗费大量时间的螺钿漆器，在这个时期达到了很高的制作工艺水准。

在组织集体化产品设计方面，为了使设计论证更加科学和完整，管理部门也做了许多的工作，在福州成立了漆艺研究所。在 20 世纪 60 年代，福州髹漆名家李芝卿融合了福州脱胎漆器传统工艺和日本的变涂技法，创造出漆艺图样样板百余块。这一方面是他个人的创造，另一方面也为其他艺人提供了教学示范之作。为了制作出繁复多变的漆艺效果，40 多年来，许多的工艺创新应运而生。随着社会的进步和社会产业化进程和一些新材料的普及应用，传统漆艺工艺都在这段相当长的时间里得到了技法革新。比如在复制马王堆漆器文物的过程中，漆艺家通过对出土器物的深入研究，使失传已久的针刻技法得以恢复，并拓展应用到福州脱胎漆艺的生产当中。

为了加强行业的制作工艺水平，主管部门还组织各地漆艺加工企业进行技法学习和交流。这在当时对提高行业生产水平有相当重要的作用，但是也带来了较为持久的负面效应，即各个生产厂家的漆艺产品在设计和呈现上开始趋同，有些产地的特色开始减弱，甚至消失。

总的来看，在当时的社会条件下，在漆艺的生产当中，手工制作性和技法的综合使用被过多地重视和强调。福州漆器之所以在我国漆艺史中有着较为重要的位置，和福州人对漆艺孜孜不倦地探索以及对漆艺科学的深入研究是分不开的，福州漆艺人始终能够发散创意，同时能够俯身探索，不畏辛劳，追求技艺上的至臻。

在几代漆艺人的共同努力和前赴后继之下，有许多独特的遗产正留待我们去继承、去探索。总体来说，在当时的条件下，决策的方向是符合时代的需要和生产力发展水平的，已有的模式至今仍在发挥重要的作用。首

先是个体作坊向工业化的转化，工业化发展使漆艺生产变成城市整体经济布局中的一个部分，让社会群体能够以社会发展的水平为前提，以全局观念去审视漆艺的制作和所创造的价值；而在国家层面有对相关漆艺企业进行有指标、有规划的扶持，提升了漆艺重点产区的生产规模和工艺水平。政策上的倾斜和推动使得福州成为漆艺产品的重点产区，这对我国漆艺产业布局具有积极的促进作用，在一定程度上发展了福州的漆艺文化及产业氛围。

现在看来，曾经在漆艺发展中的摸索会给处在当下社会发展进程中的我们带来更多宝贵的经验，也注定是一段无法忘却的征途，它带给我们的影响和反思至今仍未结束。

中国以市场经济为主体，生产是为了满足国内外市场的需求。需求的多元化对福州漆艺的创作加工提出了新的要求和导向。我们要了解和明确当今社会的审美需求的变化，探讨漆艺的审美变化。当今社会的审美变化了，因此我们也要探讨如何根据当今审美的改变而做出漆艺整体面貌上的调整和设计上的变化，思考漆艺在历史长河中所积淀和生成的文化审美、思想观念要如何适用于今天的美学。这些问题对当今社会文化体系的建设和社会人文风貌的建立有着至关重要的作用。

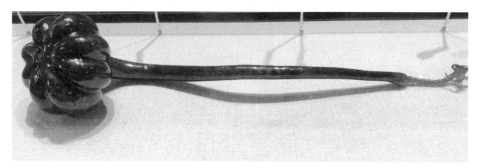

图 14　大漆葫芦

福州漆艺集审美、实用于一身，具备手作的全部特征。我们研究漆艺，不仅仅只是为了恢复和展现一门传统的手工技艺，更是为了展现出它内在的文化价值和美学价值，同时以它为形式载体进一步挖掘和展现福州社会的美学价值和美学追求。现代社会的社会化大生产已经发展到一定高

度，为什么还需要福州漆艺的手工传统呢？因为审美活动和审美意识是流动和传承的，不仅仅是处在当下的，而是由历史和文化的发展交织贯穿、发展至今。在纷繁的社会发展形态中，审美是个体在社会中的感受，需要人的内心和社会人文环境发生共鸣，而福州漆艺本身就承载着当地的社会审美历史，其装饰特征凝结了千年的审美因素，手作的特点也体现了对于个人美学观念的充分展示。可以说，福州漆艺是一种载体，承载着已有审美的优秀结晶，也蕴含着改变和创新的动力。

福州漆艺是传统和创新的共同体，我们可以通过漆艺进行跨越时空和历史的对话，找到中国文化和审美的发源点，找到人们在当今状态下对自身情感的显现和对创意的表达，传统的审美同时也为我们提供了取之不尽、用之不竭的创新源泉。我们应该遵照这种艺术审美的规律，从传统文化中获得灵感和启迪，找到适合的发展之路和创作创新之路。

随着改革开放与市场经济的全面深化发展，人们的审美更加现代化、多元化，这对传统的漆器制造业造成了一定的冲击。样式的老旧、图案的传统以及器型的陈旧都使得传统漆器失去了往日的吸引力，行业萧条导致不少的漆艺技工转行。于是对漆器的创新需求便呼之欲出。西方的美学思想和东方的禅意发生了碰撞，人们的审美理念因此发生了极大的改变，同时改变的还有人们对美的整体性和沉浸感的需求，这就为漆器的造型、功能和审美注入了新的活力，漆器也随着其所在的环境发生着变化，和处在其中的人们发生着更微妙的心灵沟通。

当代的漆器类型更加丰富多样，也衍生出了更多新的种类，风格多样的漆画也随之蓬勃地发展了起来。漆画是漆艺与当今审美发生碰撞和融合时的产物，主要具有了以下几种形式美感。

一是内容形式的意趣化。漆艺的意趣化是把漆艺所呈现的造型和描绘内容转变为一种能给人们带来心理快感的审美元素，呈现出明快的、跃动的、跳跃的色彩，同时也把漆艺和其他材料进行整合和融合，让漆艺活跃起来，使人们在欣赏漆艺作品时得到精神放松，感受到愉快，漆艺作品所带有的意趣性会使观众产生认可和共鸣。

二是呈现形式情感化。漆艺是一种艺术的表现形式，画面和作品传达

着创作者想要表达的情感，也承载着观众从作品中体会到的情感，而在当代漆艺作品中更多展现的是创作者内心的想法，反映创作者自身的情感寄托和对周遭世界的印象。对当代审美和思想的传达不再拘泥于传统，艺术家对漆艺的造型、形式、色彩、材料等多方面进行再思考、再加工并注入个人情感因素，融入个人对客观事物的认识，通过漆的艺术形式呈现出个人情感。

三是漆艺形式的抽象化。在漆艺作品中，天然漆材料的优势在于可以充分表现情感的变化和神秘感，能够把漆的趣味和优势更好地展现出来。漆艺作品在内容上更像是在传达出一种图像或是表达符号，具有夸张、变形的特点。创作者一般可以从自身的理解、想象或身处的现实中提取、强调某些特定的元素或符号，或者在自然中提取自然元素进行夸张表现，对生活中的现象符号进行重新提炼和再创作，以此赋予作品新的内涵意义和表现形式。抽象的创作语言对于观众来讲是一种艺术化的审美，作品所呈

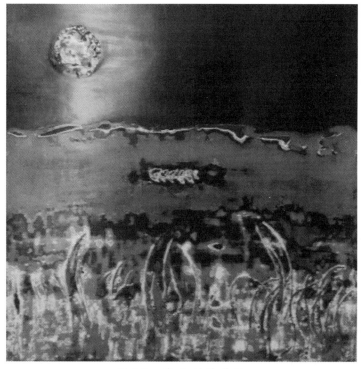

图 15　漆画创作作品

现出来的夸张、变形的画面符号语言极大地丰富了作品的视觉张力，这就是漆艺作品中抽象化的图像和符号所独具的艺术魅力。

四是漆艺创意的观念化。艺术的观念化源于艺术作品中对个人观点浓缩的表达。美学观念兴起于 20 世纪 60 年代，而后传递到美学表达层面。这是对于观念和器物之间的相互作用的一种思考，一种对于形式、符号，乃至原理的询问。创作者将这种思考融入器物的造型制作中，将创作本身作为观念的载体，用作品自身的外形、色泽、肌理等表现形式向观众展示出其背后所隐藏的意义，以器物的形式美来阐述创作者对精神境界和纯粹艺术思想的思考。

五是漆艺作品的装置化。漆艺承载的材料具有丰富性和多样性，由于可以综合木胎制成雕塑作品，因此在表达形式上更为直观、立体，对创作者思想的传达也更加层次化和实体化。艺术不同于科学，艺术也和工艺美术有所不同，对情感的抒发和美学思想的表达胜于对技法直接的运用。漆画所用的工具、材料、技法都是为了满足艺术创作的手段，不是为了表现技法而使用各种技法，也不是将各种技法凌驾于创作本质之上。漆艺作品在技法的运用上需要和画面的内容相互呼应，要和画面形式以及创作者想传达的思想内涵相融合。

漆画艺术家要根据作品本身的需要来结合技法和内容，使其相得益彰，对传统漆艺工艺的技法、材料和表现手法进行最恰当的选择。如果没有良好的美学传达能力、系统的艺术修养和审美创新意识，把漆艺创作仅仅停留在对漆艺工艺的堆砌上，这样的作品是毫无"意味"的，是行业趋同化的工艺品，这也就是艺术家创作和技术工匠制作的根本区别。倘若忽视了情感表达及美学思想，漆艺只能成为缺乏思想的华丽的装饰品而已。漆艺术家们通过对作品的外在形象的呈现来抒发内心情感，用漆独特的语言来诠释自己对生活、对生命、对艺术的认识和感受，使漆演变成了具有丰富精神内涵以及审美品质的艺术性、时代性载体。

在创作技巧层面，当今的福州漆画艺术生态圈以漆媒材、漆艺技术、作品图式构成基本表现系统，绘画艺术的基本规律与审美原则对于漆工艺技法具有引领与指导作用。福州漆画家们对于髹、绘、堆、嵌、泼、刻、

磨等漆艺技法的精研和熟练控制是实现个性化艺术语言的前提，他们尤其擅长在漆艺创作过程中将偶然出现的美感"片段"进行艺术撷取和加工再创作，传统漆工艺体系中的规范化或偶发因素在一些优秀的漆画家手中华丽转身为极富个性和表现力的漆画语言。因此，唯有坚持营造以漆、漆性、漆境为核心的漆语言探索，坚持以漆叙事、以漆载道，方能真正传递漆艺的文化气质。

漆艺的"当代性"是指其时代艺术精神的自我呈现，也是漆艺艺术发展过程中不能回避的问题。从某种意义上来说，福州漆画艺术家对所处时代的生存环境与生存感觉的思考，以及对相应的"绘画表现语言"表达模式的探索都具有当代性。近些年的漆画展览中，反映重大社会事件、各阶层人物生存状态、城市景观变迁的现实主义题材逐渐增多，这正是漆画家承担社会责任的体现。

福州现代漆画虽然年轻，但大漆艺术的发展历程折射出中华文化兼收并蓄的生长脉络，大漆艺术的审美形态也与传统美学观念同步演进。福州漆画艺术要力求能够为塑造"中国气派"提供正能量，更应努力成为传统美学当代转型的范例。事实上，在经历了艺术观念发展的阶段后，西方艺术家对绘画中的技艺也有了新的认识，认为传统艺术形态也有"当代性"，应该通过对传统艺术的梳理和挖掘、对当下社会的结合再加工和艺术家深厚的学养、精湛的技艺，以及对于现实创作方法的关注来实现转型升级。"熔铸中国气派"的目的是要在新时代全球文化的视野环境中确立中国文化的地位，为中国文化注入长久发展的动力，从我们的文化视角为人类面临的共同问题提出解决办法。漆画艺术在传递中国艺术精神、建构国家文化价值的任务中应努力扮演更重要的角色。

传统漆器的经典技法在当代得到了发展和融合，传统的磨漆变涂技法成为当代福州漆画中的典型代表。磨漆变涂的漆画制作，关键在于对色层变化的预设预判和在打磨过程中对图案变化的控制。在磨制的过程中，力度和磨制范围都会因为制作者控制的变化而发生改变，因此，磨漆画更加考验创作者对图案变化即时性的理解。磨漆画底层文理的制作也颇为讲究，有用麦粒压出底层肌理来制作图案的"金虫"；也有借助底胎用木刻

圆角刀雕刻肌理而形成图案的"流水";有把蛋壳和螺钿当基底磨制的"星辰",这些无一不需要创作者将对美学的理解和想象进行完美的结合才能使之呈现出浑然一体、巧然天成的效果。有的漆器在器物造型上取古意,并利用肌理感塑造变化,构思巧妙、独具匠心;还有的漆器有意在表面让粗糙的麻布外露以制作肌理,塑造一种质朴天然之感。在当代,怀旧也是一种品位,当漆器和古老的建筑构件组合后,则焕发出新的审美意味,仿佛时光流转,回到了"西窗红烛"的诗意之中。

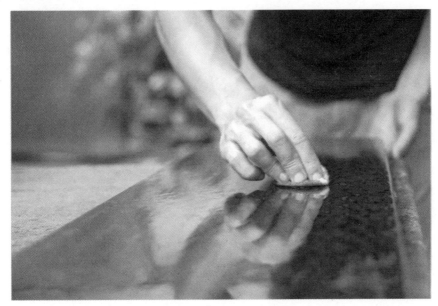

图 16　打磨大漆变涂

往日的小桥流水、青砖黛瓦转变为高楼大厦,福州人的生活节奏、审美、心灵都随时代在激烈地变化。视觉更新变化如此之快,仿佛连感官都在快速运动之中,这就容易产生疲劳之感,漆器便提供着另一种与之互补的静谧与平和。大漆颜色灵动而透明,在器物的色彩变化中,大漆颜色最为简单纯粹。德国建筑大师米斯·凡·德罗提出"少就是多"的格言,这在漆艺创作、漆器制作及审美中同样适用。大面积的单色可以使人心灵平静,在不张扬的、平和的色彩中少量加入同色系颜色的点缀,则可以呈现静谧而又灵动的艺术效果。

2. 福州漆器艺人对漆的感悟

福州的文脉源远流长，在书法、篆刻、绘画、木雕领域人才辈出、大家云集。漆艺作为福州重要的特色文化和民间工艺，具有悠久的历史，福州的脱胎漆艺也代表了中国漆艺发展的顶峰。福州漆艺的发展与创新离不开一代又一代漆艺人的坚守、执着与钻研。福州漆艺人在手艺上的不懈追求和对漆艺那份发自内心的热爱使福州漆艺得以不断地延续和发展，福州漆艺人对漆艺怀有深深的敬意并对自身肩负的文化使命深有体会。福州漆艺的继承和发扬凝聚着每一位可敬的漆艺人辛勤的汗水和思想的光辉，他们的话语最能代表福州漆艺的内涵和精神。

福州老一辈漆艺大家中，黄时中是一位有着自身艺术面貌和个人风格的漆艺大师，也是福州清末漆艺到现代漆艺的传承人与发展代表。黄时中老先生早年师从漆艺大师高秀泉，兼学沈幼兰、沈忠英的漆器薄料技法，技巧娴熟、功底扎实，同时又在李芝卿处学得厚料髹漆技法，其作品博采众长，集绘画、造型、漆工艺于一体，融合学院派的细腻造型与民间粗放简练的漆画整体风格于一身。他的代表作有《荷塘鱼趣》《松鹤朝阳金彩大花瓶》《出浴》《翔鹤》《竹林》《南国花香四扇屏风》等。

黄时中曾工作于福州工艺美术研究所和福州市工艺美术局设计工作室，后在福州市第一脱胎漆器厂工作担任工艺师工作室主任，任中国美术家协会会员、福建省工艺美术学会常务理事等兼职，并获"中国工艺美术大师"称号，因为长期坚持从事漆艺创作，黄先生对于漆本身的特点和工艺技术拿捏得炉火纯青。

黄先生沉浸在自己的漆艺世界，作为福州漆艺界的前辈，他一直在思考如何将漆艺发扬光大，让从远古走来的漆艺能够传承于后人。青年时期的黄时中师承名师高秀泉学习描画、彩漆画，个人也涉及花鸟、人物、山水题材的创作，涉猎广泛。因其独特的创作风格和扎实的漆艺创作技法，黄时中曾被单位指定派往中央工艺美术学院学习。历时 3 个多月的时间，黄时中带领团队出色地完成了《广州农民运动讲习所》这一大型漆艺作品的创作，产生了巨大的社会影响，获得了美术界的广泛好评。临近毕业，黄时中得到了时任中央工艺美术学院院长张仃的青睐和挽留，邀请他留校

任教，但黄时中却选择返回福州。他告诉我们，他生于福州，长于福州，是福州老艺人们对他的教导让他有了今天的成就，所以他要把所学带回福州并继续发扬光大。

黄时中严谨的创作态度让我们钦佩，这种对艺术的执着精神也带领着无数青年漆艺创作者走向更广阔的天地。然而，黄时中在谈及漆艺的现状和未来时却时不时流露出对脱胎漆器发展前景的担忧，在市场经济的冲击下，技艺复杂的福州脱胎漆器技法已濒临失传，"很多人都不知道什么是脱胎漆器，没有普通民众的支持，也不知道脱胎漆器的未来会是怎么样。"为了保住这门艺术，2003 年，黄时成立了一个漆器工作室。黄时中的小儿子黄文华专门从日本回来继承父亲的手艺，并坚守漆艺的底蕴和传统，沿着父亲的漆器创作道路继续向前，把福州脱胎漆艺传承和发扬下去。

在其工作室内，摆放着他和儿子的精心之作。黄时中一般不定制产品，也不重复自己的作品，只任由创作灵感散发，所有作品世间皆唯此一件。在创作之余，黄先生也经常在其工作室内邀请青年漆艺家喝茶谈天，对于提携漆艺后辈不遗余力，体现了老先生高洁真诚的人品和艺品。

福州另一位闻名中国漆艺界的大师是曾担任闽江学院美术学院院长的汪天亮老师，汪老师不仅是闻名福州漆艺界的艺术大师，在中国乃至国际漆艺界都有较高的声誉。汪天亮的漆艺作品有独特的外在特色和文化内涵，同时在形式上又跟当代审美相契合，把漆的工艺技法和画面的艺术性自然地融合为一体。汪先生出版过多部个人画册，作品曾被中国美术馆等多家文化机构、美术馆，以及韩国、日本、美国、德国、澳大利亚等国重要的艺术机构收藏。

汪天亮的青年创作时期正值"85 新潮"，他在盛年的创作时期完整参与了中国当代艺术 30 年来的发展历程。对于这一代艺术家来说，西方的哲学思想曾经对他们知识结构的建立产生巨大影响，给他们的创作方向带来了巨大的启发。有人习惯性地认为汪天亮明显受到西方抽象艺术的影响，并在创作方法的层面呈现出对西方拼贴或波普艺术的借用，但是分析比对之后会发现，这种"拼贴"具有一定的特殊性，与发端于西方现代艺术的"拼贴"有着明显的区别。

西方的拼贴艺术，大多是指对某些具有公共文化特征或特定社会指向的碎片文本进行重组和叠加，使其在新的视觉形式中形成艺术家所需要呈现的某种特定的意义，但是汪天亮作品中所拼贴的"碎片"，却是他自己创造的个人化文本，其中包括书法作品中的残线和断字、山水作品中的房舍、山石和人树、漆画作品中的堆漆、沥箔和镶嵌金银等。虽然画面的视觉形式是"拼贴"的，但是这些"残片"自身却没有公共性的含义。这种"重组"也并不像西方拼贴艺术那样具有明确的社会指向，这样的作品不是外向型的意义重构，而是艺术家"导求一种心灵真实"的自然呈现，是为了表现"一片耕种于心田却无法用语言述说的故乡家园"的价值观。

汪天亮的所谓"拼贴"，是以当代人熟悉的视觉方式，复兴了中国古代诗书画印相结合的书画构成模式，使其呈现出当代面貌，自然地实现了中国传统书画艺术在方法论意义上的当代转换；另一方面又通过重构文本时间顺序和意义关系的方式，用共时性的散点视觉结构将个性的艺术痕迹呈现出来，使作品形成一种"意象的形式感的外化"，构成了对西方拼贴艺术表现形式的有机补充。

从个人创作的顺序来看，汪天亮的漆艺创作，是对此前漆画、漆塑等作品形态中意象型艺术特征的提炼和凸显。从个人创作过程的特征、对形式趣味的追求、处理生活与艺术关系的方式等角度来看，东方思维中的经典价值观和艺术方法论始终是汪天亮艺术创作的主要理论支撑，可以说，构成汪天亮艺术作品核心价值的恰恰是东方文化中的"意象之思"。

尽管汪天亮被认为是抽象风格的漆画家，但他认为自己的灵感脉络仍然来自传统文化。汪天亮承认自己也深受道家文化影响，在老庄的《道德经》里，他读到华丽的镜像、超时空的想象力，其中体现的心法，已经超越了一般人所能想象的极限。道家的"一生二，二生三，三生万物"对他而言，不仅仅含有数理的原理，更在拓展他的想象力，给他带来有关于形式和画面的灵感。他着迷道家诗一样的表达，因为这会带来多元文化撞击的可能。他认为道家"天人合一"的思想贯穿整个中国文化，是中国传统文化最为深远的本源，东方独有的造物观念把各种艺术品都看作整个自然的产物、环境的产物。

　　身为福州市脱胎漆器行业协会会长的陈天赣老师也是福州漆艺界的前辈和翘楚。漆艺基地于 2006 年在远洋路落成。推开厚重的朱漆大门，陈老师的工作室就在里面。从艺多年，陈老有许多作品在各级展览中获奖。北京人民大会堂、福建省博物馆等重要机构或博物馆都收藏了他的漆艺作品。陈老的漆画在借鉴传统漆画技法的基础上，充分融入福州本地脱胎漆器的制作手法，将"绘制"和"打磨"有机结合，这样制作出来的画色调深沉，体量感强，表面平滑光亮。

　　福州市脱胎漆器保护基地近年来成立了全国高校漆艺实训教研室，作为指导老师的陈老每日都坚守在这里，悉心指导学生们学习传统大漆艺术。陈老表示："目前从业人数不多，从业者以老艺人居多，缺少年轻力量，传承面临挑战。"对此陈老还是少不了有些担忧："做漆器要耐得住寂寞，沉得下心，吃得了苦。只要年轻人肯学，我都将毫无保留地把自身所学传授下去。"从中我们深刻体察到了陈老对大漆事业的热忱和对漆艺教育事业的真挚之心。

　　沈克龙老师是职业漆艺艺术家，促使他成为职业艺术家的正是那份对漆艺术深厚的热爱、执着和向往。沈老师对于中国传统文化有着深刻的理解："当地丰富的文化遗存给了我一个非常好的学习体验机会，这种东西和书本不一样，它来得很鲜活，它让我触动，能够体会到人置身其中的那种心态和状态。福建对于我来说完全是一片新鲜的土壤。如果要讲师承的话，就是向自然学、向历史学、向传统学，这里面没有直接的老师，山川就是一个无上的好范本，这个地方有着艺术的土壤和空气，它极大地激活和鼓舞我的创作热情。""我也受到当代艺术思潮的影响，产生了一些我自己对于传统艺术和当代艺术在形式和内容上的反思。通过对漆画语言的长期观察、积累、思考，我觉得这或许是一个比较重要、有意义的方向，于是从那时候我就开启了对漆画艺术语言这个方向的实践。"

　　沈老师认为漆艺有底气成为中国的当代艺术，因为它有深厚的文化传统，中国的当代艺术应该在传统基础之上重生，这样的当代艺术才是根植于我国文化土壤的艺术。在众多艺术媒介中，漆的材质是首先受到沈老师肯定的，他认为漆艺这种材质的优越性、文化感，是非常具有价值的。

沈老师的艺术创作也体现了他对中国文化的深刻理解。在他的作品之中，我们仿佛回到了富含中国传统人文精神的梦境之中，在梦境中呼吸文化的气息、触摸文化的灵魂。

吴思冬老师是福州另一位著名的漆艺家。他原先是画工笔的，他的老师是工笔花鸟画家吴东奋。吴东奋精于工笔花鸟画，曾师承著名金石画家陈子奋先生、滔主兰先生。在吴东奋的指导下，吴思冬的工笔重彩开始显示出自己的个人面貌，然而，大概是由于传统工笔按部就班、程式化的东西多了一些，年轻的吴思冬跃跃欲试地要进入另外一个体系，进行一种全新的艺术尝试，于是，漆就在一种欲望般的梦境中与他不期而遇。"漆的深邃的色彩非常非常吸引我，特别是漆的肌理，那变化多端、无法预料而给人带来无限惊喜的肌理常常让我着迷。"吴思冬对我说。的确，漆具有不可预测的神秘性，这种神秘性让漆艺家心驰神往。漆语言具有高雅、浪漫、写意、含蓄的艺术特点，曹雪芹在《红楼梦》中所表达的"繁而不烦，艳而不厌"，正是对漆的特性的生动描写。漆既可雍容华贵，也可高雅朴实；既可神秘含蓄，又可金碧辉煌；既可研磨出丰富、具有天趣的肌理，又可抛养成玉石般的冰肌雪肤，可以说漆是一种理智与激情相融合的艺术。谈起漆，吴思冬有说不完的话题。与漆相伴，就像日日面对一位感情深厚的朋友，每一天都会有新的发现，每一天都会有新的感悟，每一天都会有创作的激情和创作的冲动。

在吴思冬作品展示厅，给我留下最深刻印象的是他的作品中与众不同的视觉语言，不仅具有形式美，而且处处渗透着内在的意境美。传统的漆画以漆刷作为绘制工具，以漆液作为颜料调和剂，综合运用金属箔粉、螺钿、蛋壳等特殊材料和嵌、撒、罩、磨等特殊手段，以此打造色彩、光泽、肌理、质感等视觉语言，产生画面效果。但吴思冬的作品常常给人带来意想不到的视觉冲击力。在吴思冬的漆作品中，常常流露出中国传统文化深厚的底蕴，这不是那种毫无张力的、直白式的流露，而是内敛含蓄的。在他的作品中，有对自然意趣的追求和对生命体验的诉说。吴思冬很善于"借力"，油画的写实、工笔的重彩、国画的写意、版画的黑白、水彩的渲染、雕塑的立体等都为他所用，这使他的作品无论在材质和技艺上

都表现出极强的包容性和与众不同的表现力。

古老的中国漆艺正需要像吴思冬这样的年轻漆艺家去不断地进行新的探索、新的实验。在我看来，只有不断地变革和发展，才能在真正意义上实现对中国漆艺的继承与发扬。作为创作的主体，吴思冬的个人身份和他所运用的材料、技法以及他所表达的内容，决定了吴思冬的作品是地道的中国艺术，具有纯正的中国气质。

在年轻一代的漆艺家中，陈剑兵也是一位福州漆艺大师，同时也是器列工坊文化传播有限公司的艺术总监。从福州工艺美校漆艺专业修习毕业后，他一直活跃在福州的漆艺界，对漆器以及漆艺创作都有较深的研究。他平时在聊天中诙谐幽默，经常是谈话的焦点，和朋友们谈天说地，不亦乐乎，但是一旦聊到了漆艺，陈剑兵老师就会逐渐改变状态，语速也会渐渐慢下来，他会摸着自己亲手制作的漆桌，然后慢慢地说："大漆，不一样的，大漆会自己发光、会说话，你需要能够和它进行对话。"他认为大漆既是工具又是颜料，但最重要的一点就是漆是有生命的，大漆是会自己变化和成长的。每一次制作漆器时使用的大漆都是有自身性格的，用漆的过程需要制作者对美学和艺术凝神聚力，了解环境和天时，因为四季中天时的冷暖、日晒和云雨，一天中的温度的循环都会为漆带来影响。每次做漆的过程都是和美的一次偶遇，每一道漆色和每一次推光都是和美的一次机缘。作品瞬息可变、不可捉摸，关键是要找到自己想要的那个点，然后经过无数次的尝试使之恒定，这样的创作是在与作品的对话中完成的，是漆艺作品和作者之间逐渐磨合的过程。讲到漆艺风格时，他则认为，风格是时代的也是自己的，要清楚自己的品性，也要不断地积累经验和重塑自身。时代和自身都需要不断进步和不断重塑，在作品中也要不断地生产出新的意境和闪光点，更是要明白自身所想要呈现的形式，不断锤炼自身、丰富自身，对作品融入自身的体验和感悟，才能使作品和自身形成呼应。

漆艺的艺术形式在不断地和当代生活结合，使两者都充满了新鲜的感受。对于福州漆艺未来的发展，陈剑兵老师充满着信心。受到"一带一路"倡议和互联网销售模式的带动，福州漆器的销售额有了较高的突破，生产规模在不断扩大，漆艺制作团队的整体素质也在不断地提高。

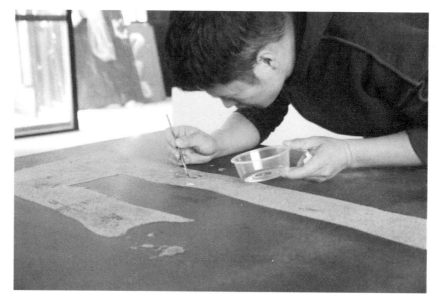

图 18　漆画创作中的陈剑兵老师

　　廖益茂老师，福州漆艺高级工艺师，从闽江学院漆艺专业毕业后一直坚守着漆艺事业，并在福建省著名漆艺家沈克龙的工作室担任助理，积极创作并参加福建省、甚至全国的漆艺展览，十几年的创作实践使他对漆和漆艺有了更深层次的认识和感悟。廖益茂老师在制作漆器的同时，也在不断地研习漆艺的创作语言，在作品中提炼自己的创作观点。他认为，漆要有漆性，无论是漆器还是漆画，都要反映出这种漆的自身特征，一方面是漆的质感，另一方面是漆的活性。大漆干燥之后，虽然改变了其流动的状态，但是它依然有着生命的活力，其凝结的状态也是独一无二的。漆艺是沉稳而神秘的，没有国画那种"仙儿气"，也没有油画那种"燥"劲和冲击，好比国画的柔美、油画的厚重，漆画的那种天然韵味则应当是其核心品质。漆画如同一位融入世俗的长者，虽然经历丰富，但是依旧怀有赤子之心。每个喜欢艺术的人都一定会喜欢漆艺，因为漆艺是综合性的，能够和其他艺术种类无缝对接。

　　对于福州现在的漆艺生态，廖老师的看法十分中肯。他认为福州历来是漆艺重镇，有着很好的漆器贸易根基和社会认知度，同时福州也有传统的制漆基地和加工集散地，有着数量众多的漆艺从业人员，还有着老中青

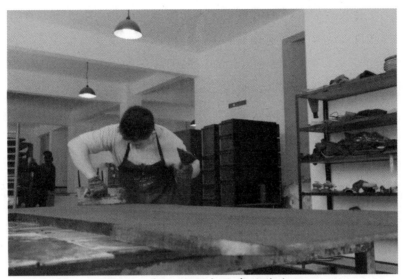

图 19　在工作室中的廖益茂老师

优秀的传承者和创作者、文化积淀深厚的漆艺专业和教师队伍，最重要的是每时每刻都会有青年漆艺家热情地投身于福州的漆艺创作行业，为福州漆艺注入新的活力，这都将有力地推动福州漆艺的发展。

　　在我国积极弘扬传统文化的大背景下，漆艺也得到了社会的重视。全国有不少高等院校都新设立了漆艺专业，扩充了教学规模和教师队伍，比如湖北、湖南、四川等有着历史积淀的省份都在大力发展漆艺，积极进行人才的培养和市场的开拓。作为脱胎漆器的故乡，福州也非常重视整个漆艺制作生态和整个漆艺行业的可持续发展。不仅如此，一些福建本土的大企业也非常注重对本地传统文化的投资与保护，在商业模式上推动着传统漆艺和市场创新的结合，漆艺在福州的发展和繁荣是必然的。

　　目前，由于"一带一路"倡议的带动影响，福州的城市规模不断扩大，引进人才的力度和吸引投资的力度前所未有，福州漆艺可以说是赶上了最好的时代。在这个蓬勃发展的时代和灵活的市场经济条件下，随着传统文化复兴的大潮，青年漆艺家一定能够乘风逐势，为振兴和延续福州漆艺的辉煌贡献自己的才华。廖益茂老师说："漆艺有着巨大的吸引力，漆艺的表现形式和创作方法的多样性决定了漆艺是非常有意思的，漆艺不仅可以很大程度地发挥漆艺家的创作情绪，还能够把艺术价值和使用价值结

合起来，使作品有更强的表现力，也能够更好地丰富居室生活。"

现在的人们生活水平都提高了，而且愿意为美化、改善自己的生活环境而选购文创商品，人们对美好生活的向往和现有的经济文化水平决定了漆艺的制作水平和规模。在当今的福州，青年人也会认可福州漆艺，因为现在的福州漆艺并不是只有古板的样式，还更多地融入了流行符号和流行元素。漆艺家看到了这种变化，也感受到了这种变化，于是他们把"符号时代"需要的审美符号、创新点与作品的形制进行融合，让自己的作品展现出新的创意。与此同时，漆艺人也需要前往销售一线去倾听买家和藏家对作品的评价，了解真实的市场需求，再融入自我的创新，以此让买家眼前一亮。对漆艺作品的创作是创作者和买家或收藏者之间双重认可的过程，是一个创新点被接受的过程。因此，好的漆艺作品必须是迎合市场的，是受到收藏者认同的，这是对年轻的漆艺创作者的要求，也是漆艺作品能够持续发展的前提条件。

漆艺艺术家都有着融汇古今的壮志，他们每天都会在工作室中辛勤制作，工作之余也会研习新技法、实验新方法，在实践中一点点地积累，逐渐改变和进步。漆艺工作者在一天天的工作中、在辛勤的劳动中和漆进行交流、和漆融为一体。漆艺家在掌握大漆这个材料的初期都或多或少地会被漆"咬"，但是在天长日久的研习过程中就会渐渐适应漆，严重的过敏排异反应消失，渐渐变得能够适应和大漆的接触。这时的漆艺家才真正适应了漆，真正认识了漆，此时的漆才真正成为艺术家自身特有的语言，漆艺家才能够运用漆真正传达出自身的思考和审美。

陈剑兵老师也说到过自己年轻时并不真正了解大漆，以为大漆就是一种涂料，但是随着对大漆了解的加深，他发现大漆提炼程度的不同会影响大漆的性状；大漆与不同的色料混合，透明度会发生变化；大漆的性状受到时间、天气影响也会变化。他认为大漆是需要时间去慢慢深入了解的，每次髹漆他都会有新的感悟和理解，都会对大漆有更深层次的了解，并且能把这种理解运用到作品中去，让作品呈现出新的面貌。每个人理解大漆的着眼点是不同的，所以漆艺家们的作品也是不尽相同的。做漆时的顺序都是为了最后的效果服务，如果想要一些特定的效果，例如漆皱，则需要

对材料的功能有较深的理解才能进行合理的控制，达到自己需要的效果，做出反应自身情感的满意作品。

福州漆艺是东方的艺术，和其他东方艺术一样，其特点和优势都在于画面的意象感，而运用材料的目的就在于传达出这种意象感。大漆的美在于含蓄的、变化的、不可名状的神秘感，是一种和现实世界不尽相同的神秘感，而以丰富多变的漆作为媒介也使得漆艺拥有了无限的创造力和艺术表现性。漆艺的发展和创新在于创作者高层次的审美和敏锐的感知，所以漆艺家的感悟和个人的创作经验就变得格外的重要，这些经验都是从每次髹漆和磨漆的经验中积累出来的。

漆艺作为福州的地方文化特色，有很好的漆艺文化积淀和群众基础。在福州的传统生活里，漆艺、字画、瓷器、花卉都是生活中不可或缺的组成部分，并且得到不断地传承和强化。福州人对室内陈设历来非常讲究，现在虽然没有了以前民居古厝的雕梁画栋与瓦当飞檐，但是福州人依然热爱一脉相承的生活方式，这种审美情节依然对福州人有着深刻的文化影响。

四、福州漆器为了适应当今社会在形态上发生的变化

福州漆器的制作是一门古老的手艺，制作的目的和福州人的生活紧密相关。福州传统的漆器制作工艺是一个动态发展的过程，始终反映着福州人民生活的变迁，人们审美水平的提升和对生活品质的追求提高了对漆器的要求。

福州漆器制作已经形成了一套完整的工序，也形成了约定俗成的规范和图样文案。在特定的历史条件和经济条件下，福州漆器的流程化管理和分工式管理提高了工作效率，但也在一定程度上阻碍了创新。批量化的生产导致了漆器在形式上倾向单一，产品形制创新性的滞后，在一定程度上造成产品和市场需求相脱节。在福州现有的二三十家小型漆艺作坊中，一部分生产高档陈设器；一部分利用前期的资本积累，依靠来自日本、韩国等海外的订单维持生产。海外加工模式受到外力影响较大，虽能形成产业，但由于国内市场的缺乏和对海外市场的过度依赖都使漆工艺很难在做到自由创新的同时又能稳定发展。

新技巧、新工艺也都不是凭空诞生的，都是在结合已有工艺的基础上，通过融入对新材料、新样式和新审美的理解而最终获得的。新技法的出现需要满足社会审美的认可和功能的需要，二者相互合力才能使创新技法真正成为新的工艺方法，而新方法的完善又需要漆艺工作者终其一生才能达到。然而在脱胎工艺厂的生产模式下，流水线的分工和标准化的生产使得只有少部分人真正了解漆艺制作的整体过程，掌握新技法或者通晓漆工艺流程的漆艺家更是少之又少，因此传统的漆艺人才培养模式也要与时俱进，不然不仅会影响整个漆艺行业的发展，也会导致漆艺这门技艺有濒危的风险。

当下有许多福州漆艺的老艺人仍然坚守着福州传统的制作漆器的技艺，"以老带新"的模式推动传承和进步，提高艺人们的制作技术，而没有经年累日地工作和制作是无法掌控高超的漆艺制作技法的。与此同时，社会的结构层和消费层在悄然地发生变化，大众的审美也在变化，对审美

形式和色彩以及表现内容上都有了更多的需求。一部分青年漆艺师师承于前辈，但是对时代的变化有着比前辈更敏锐、更明确的认识，他们会在制作漆器的过程中展现他们对人们变化的审美需求的理解，也更加乐于展示自己的喜好和审美情趣，更倾向于把表达的意象融入漆艺技法之中，并且希望受到社会的接纳和大众的好评。

进行脱胎漆器技法、漆艺加工方式和器型的创新也是对脱胎漆艺这种"非遗"文化的积极保护。传统工艺美术是传统文化的载体，工艺美术需要与社会的发展及社会的需求相适应，同样，时代的审美和需求也会给商品或工艺品制作打下烙印，如果无法做到相对全面的与时俱进，漆艺就很容易会和时代生产、销售模式发生脱轨，还会和时代审美脱节，远离人们和社会真正的需求。因此，我们应该引导漆器真正回归到社会生活中去，展现出作为"非遗"所应该具有的活态性、民间性、生活性、生态性；我们要深刻认识到唯有创新和与时俱进才能真正对一种文艺产生健康的引导作用；我们要鼓励漆器新用途和新器型的出现，要活化这种一脉相承的技艺，要给这种技艺提供新的动能，让手艺赶上时代的发展和社会进步的节奏，让漆艺继续生长并开枝散叶，让手艺不单只存在于博物馆或者展览馆中。

福州漆器的发展需要立足于当今社会的发展，必须结合当地地区特色文化产业的需要，开发创制出漆器作品的新器型、新形制、新功能，重新定义其在现代社会中的生存空间。促使产品革新的根本动力是社会结构的改变，商品经济高度发达的现代社会为漆器的革新和勃兴提供了机遇，自然环保成为民众的自觉追求，手工艺承载的文化意蕴也越来越得到社会的认同，这为传统手工技艺提供了发展空间。福建是全国重要的茶叶产区之一，漆艺和茶文化结合可以制作出适用于茶文化的漆器类型，这一门类的出现打开了漆器的文化应用范围，如漆茶具、漆茶盘、漆茶礼盒、漆茶宠摆件等都可以进行形制上的创新和研发，做到漆艺传统文化和茶文化间的互补，发挥两种文化的合力。

福州特有的海洋经济给当地文化注入了兼容并包的意识和创新的活力。福州漆器是重要的传统产业之一，在新的时代，我们更要发挥这种传

统优势，做到兼容并包、博采众长，把传统文化更好地保存下来，为之注入时代之精神、融合时代之文化、关照时代之需要。

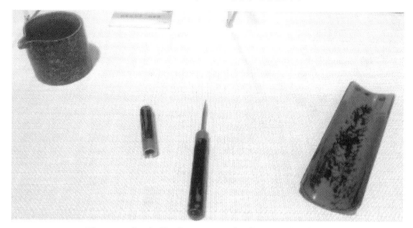

图 20　大漆茶道用具：漆茶针与漆茶则

当今社会，旅行成为一种时尚，是人们领略不同地方文化和生活的途径之一，旅游为人们展现不同的生活环境，更为人们带来不同的人文体验和文化感受。想要塑造这种文化感受就需要始终立足于地方文化特色，进行地方文化的综合挖掘和拓展，得到人们的心理认同和审美认同。福州漆器现在也成了来福州旅游时可选择的伴手礼之一，有漆筷、漆碗、漆名片盒、漆笔筒、有福州图案的漆冰箱贴等精小的形制可供选择。

时代之精神又是什么呢？在新时代的环境中，发展、变化、进步是三个至关重要的词，而福州漆器的发展之路也不能仅限于同一时空和同一环境，这就需要福州漆器当好时代排头兵，掌握时代赋予的条件和契机，把握中国文化发展路线和"走出去"的新要求，把时代的审美要求和传统技艺进行活化和融合，创造出属于这个时代的审美艺术品。习近平总书记强调，艺术作品要坚持与时代同步伐。中国特色社会主义进入了新时代，希望大家承担记录新时代、书写新时代、讴歌新时代的使命，勇于回答时代课题，从当代中国的伟大创造中发现创作的主题、捕捉创新的灵感，深刻反映我们这个时代的历史巨变，描绘我们这个时代的精神图谱，为时代画像、为时代立传、为时代明德。习近平总书记还强调，文化文艺工作者要走进实践深处，体察人民生活，表达人民心声，用心用情用功抒写人民、

描绘人民、赞颂人民。哲学社会科学工作者要多到实地调查研究，了解百姓生活状况、把握群众思想脉搏，着眼群众需要解疑释惑、阐明道理，把学问写进群众心坎里。

只有在一定程度上进行部分产品的变革和创新才能更好地为当今社会所接受和认可。习近平总书记指出，要坚持用明德引领风尚。文化文艺工作者、哲学社会科学工作者都肩负着启迪思想、陶冶情操、温润心灵的重要职责，承担着以文化人、以文育人、以文培元的使命。大家理应以高远志向、

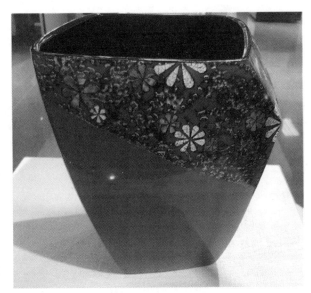

图 21　现代漆器

良好品德、高尚情操为社会作出表率。要有信仰、有情怀、有担当，树立高远的理想追求和深沉的家国情怀，努力做对国家、对民族、对人民有贡献的艺术家和学问家。要坚守高尚职业道德，多下苦功、多练真功，做到勤业精业。要自觉践行社会主义核心价值观，自尊自重、自珍自爱，讲品位、讲格调、讲责任。

在新时代，福州漆器更应该根植传统，同时向新的思想和审美需求靠拢。作为漆艺的相关从业人员，要敏锐地感知时代的需求，体会人们审美的变化，促进艺术的发展，让漆艺这一福州传统工艺在当今社会里超越地方文化的局限，在国人的生活中延续，并以新的形式、新的品味、新的面貌出现在时代美学设计的前沿。

在高速发展的今天，我们应当充分发挥市场的主体作用，进行市场调研，分析市场需要的漆艺商品的种类、体量、价格区间等，以市场需要充分带动漆工艺制品的创作和生产，既避免了漆工艺审美滞后于时代需要，

也使漆工艺生产更有市场前瞻性，漆艺的审美品质得到提高，样式和风貌也更加契合需要。我们还应结合市场调研进行前瞻性的行业规划和产品研发，保证漆艺生产以市场需求和人们的生活需要为基准，引领时代的审美需求。同时，我们要把漆工艺进行外延性拓展，充分开展漆工艺的结构性调整，对漆艺创作进行多角度、多方向研发，让漆工艺呈现出更多的展示层面，也保证漆艺作品可以与现代的市场营销模式进行对接。

福州漆器的制作以分散型生产经营居多。在漆器的生产经营方面，我们在深度挖掘产品的同时也要进行漆艺产品的综合文创设计。在产品相应的包装设计方面，我们应该根据不同的漆器进行不同的包装样式设计，漆艺生产者更要注意对自身产品品牌知名度的培养。漆器产品还应注意创新，要注意对新的生产方式进行整合和运用。漆艺这种传统手工艺必须要适应当今信息产业化的发展需求，对生产模式、社会需求、反馈模式以及销售模式进行充分探索。

漆艺产品的生产也有需要面对和解决的问题。在当今社会化生产的模式下，漆艺产品的产量低，产品质量和产品样式难以稳定，并且在生产过程会产生大量的废液，造成环境的污染；一些漆器制作趋向快餐化，用塑料胎喷漆进行制作，在饮食用具上并不严格遵照规范……要解决这些问题就需要我们建立检验标准和行业制作流程规范。

漆器产品创新和发展的内涵，集中体现在传统工艺、生产模式如何和现代生产优势相契合、手工生产如何同工业化生产相融合、传统的审美价值如何在当今社会中进行创新、地域性的审美如何上升到民族性的审美层面这几个方向。新的社会生活方式也对漆器产品提出了新的要求，当漆器作为家庭工艺品时，在展现漆器工艺美的同时又需要反映时代的审美，使之成为生活中的亮点，这也是漆器创新的着眼点。

公共空间的大型漆画制作如何做到与环境设计相适应，同时又能展现自身特点；在商务往来中如何在满足礼品精致华美的要求的同时又能反映出文化内涵和审美品位；旅游文化产品如何做到既保持漆工艺的特点又能反映福州地域文化，这些是当代漆艺工作者需要考量的重要问题。现代社会对漆器产品和相关工艺品的需求和要求是多方面的，一定程度上反映出

群体需求的侧重点，这不仅要求漆艺工作者对已有产品的审美和样式进行提升，也要对漆器产品的文化定位设计理念和综合观念进行挖掘和梳理，形成系统化的定位。我们要以多元化、立体化的意识对漆文化和漆艺产品的综合文案、包装、定位以及销售渠道进行整合和拓展，适应当今社会不同群体对漆器产品的多方位需求。

不仅如此，漆工艺也应当融入当今人们的现代生活。我们可以把漆艺和现代家居进行结合，把漆艺技法融入到家饰软装之中去，创作出适用于空间布局的漆艺形制，例如衣架、案几、台灯和果盘等，使漆器成为生

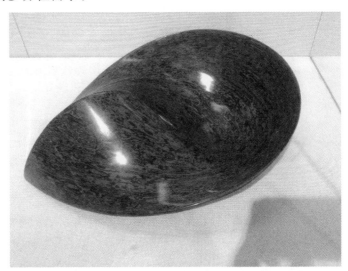

图 22　大漆艺术摆件

活的点缀。大件漆器鉴于制作难度较大、工期长等因素，造价相对较高，或许不便作为家居使用，但是一些小件漆器，如斗厨或是衣架，则可以在当代居室内使用。这些漆器的应用会极大地提升整个居室内空间的色彩亮点，给人以精神层面的享受，让居室展现灵动的艺术气息和审美氛围。

漆器和首饰结合还可以制作出新品饰品，比如，大漆制作的手镯、珠串、耳坠等，将漆艺和皮雕、手机壳相结合，也可以创制出新的漆艺用品，使漆器进入到当今文创领域之中。人们在当代浮华而繁忙的社会生活中，常常需要在心灵上找到一种寄托，所以首饰，特别是佛珠的佩戴成为当今人们的一种心灵需要。漆艺制作的串珠因为其制作图案的变化和纹理的相对偶然性，可以给人带来一种原生态美的欣赏，让人佩戴后在整体气质上展现出一种优雅品味，提升了人们的艺术气质，彰显了人们的审美品位。

漆艺可以和腕表、台钟等相结合定制成为富有艺术特色的日常用品；漆艺也可以进入了工业制造领域，和汽车内饰进行结合，拓展漆艺的应用范围。漆艺可以对接更多行业范畴，拓展受众群体，发挥出地域文化特色，促进福州漆器和本地文化结合，打出地方文化牌，使得传统漆工艺和特色产业、文创产业进行优势互补，产生相互作用力。我们要引导传统漆器和现代生活无缝对接，使漆工艺长盛不衰，这也是漆器未来的一个重要发展方向。

漆器的创新产品之中还有漆画，漆画也可以说是漆器在种类上新的变革。漆画是当代才开始兴盛的绘画种类，其以大漆、腰果漆、聚酯漆等材料为媒介，广泛用于家居装饰、公司酒店、茶室馆所的空间布置方面。漆画能够使整个空间的审美品位和风格得到美化。想要促进漆画的发展就需要积极进行相关展览和文博会，使漆器和漆文化广为人知，既能带动漆器的收藏热潮，又使人们对于漆器的需要和要求可以及时反馈给漆艺创作者，让漆艺工作者能够及时创造出更多受到人们喜爱和认可的漆器，从而推动漆器产业的革新和发展。

漆艺是一种传统工艺，凝聚着文化属性，其外在的包装也是展现其文化性的关键环节。要将漆工艺的特点融入现代包装之中，就要对漆艺包装的现代性和文化性进行研究，为漆艺的包装设计打开一道新的风景线。传统的包装样式多以木材为主，作用等同于收纳，如木匣、木盒、斗柜，在保护商品的同时，还能独立长期使用。因此，我们可以试着将木制品运用到产品的包装之中，不仅可以展示其环保、绿色、安全、可以循环利用的特征，也具有观赏性和实用性，增加了漆工艺品的产品附加值。

五、漆器在福州文化、生活和经济中的价值和意义

福州漆器的形成发展与地方历史文化有着密切的联系，和福州的经济文化生活也是密不可分的。在现代的福州，漆艺从业者更要反思，将漆器文化和产业化联系起来进行新的文化定位，避免把漆艺和漆器制作孤立出去。我们要深度挖掘漆器本身的内涵，丰富其在文化民俗、精神遗产及城市记忆方面的意义。

福州人民对红色的喜爱源于一脉相承的审美心理。逢年过节、逢喜嫁娶，大家都会身着红衣，相互道喜。红灯笼、红幡等喻示吉祥的红色的装饰物就算是在平日里也随处可见，充斥于福州人民的视觉之中。

黑色在福州人民的心目中也一样有着深厚的文化背景。福建自古提倡读书，历代文人辈出，

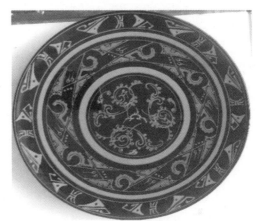

图 23　仿古漆盘

如朱熹、蔡襄等文化名人更是不胜枚举。福建地区从唐代以来一直是重要的茶叶产区，福州更是茉莉花茶的故乡，福州的茶文化、书斋文化、木雕文化沉淀深厚，使得福州具有深深的文化底蕴，书香、墨香与茶香更是使福州人始终沉浸在传统的文化氛围之中。

福州漆器伴随着中国社会结构的改变而不断推陈出新，随着经济发展而发展。受到社会工业与信息化的影响，传统漆器工艺的定位必然要与工业社会和信息社会的生产模式、传播模式、展示模式相适应。传统漆器工艺还应积极利用网络信息渠道打破漆艺地域性的局限，改变固有的生产、创作模式。福州漆器要解决手工生产和机械生产之间的矛盾，解决技术整合的难题，解决福州漆器地域性和民族性文化的融合问题，还要解决产品观念和大众消费观之间的关系。在新时代的福州，漆艺必将迎来新的机遇和挑战。

1. 漆器和福州的茶文化

茶叶在中国的饮用历史可以追溯到久远的汉唐时期，千百年来，虽然饮茶的方式几经变化，但是中国人一直对茶有着相当广泛的认同感。福建是茶叶的生产地之一，也是饮茶文化的发源地之一。宋代以来，福建的茶叶就作为皇家贡品，之后，福建的饮茶文化也由于文人墨客的北上传到了中原。福建茶树的种植、采摘、焙制非常考究，不同的产地需在不同时节采摘，加以合理冲泡，才会使茶叶展现出独特的香味。福州人对茶有着深厚的情感，在福州地区清晨喝早茶，下午喝下午茶，喝茶不仅仅是为了追求养生，更是体现了一种生活态度和心理状态。福州人在空闲时喝茶、待客时喝茶、亲朋相聚时喝茶，可见茶文化和福州人的生活是融为一体的，茶是福州人生活的一部分。

因为茶叶种类和焙制方法的不同，茶叶的颜色和汤色也是截然不同，各自有各自的特点，最著名的武夷岩茶是大红袍茶。武夷山的岩茶以"三坑两涧"最为正宗，但是因为其地理分布的不同，加之烘焙方法的差异和火功的不同，在口感、回甘和香味上也有较大差异。武夷岩茶的品种大致可以分为水仙、肉桂、水金龟、白鸡冠、铁罗汉等，每一个品种根据产地的不同，冲泡后也会有不同的回甘、口感和汤色。说到品茶，就不能不提到茶器，不同的茶器和相应的茶叶进行配合能够使品茶进入到更高的层次，同时满足审美需求和视觉享受。以在唐代和南宋流行的抹茶文化为例，其在饮用时会配合深色广口的器皿，此种茶器器型较大，可双手捧之，抹茶汤翠绿可爱，汤沫在深色茶具的映衬下透明洁白，茶与器交相辉映，美不胜收。

抹茶因其复杂的制作工艺而注定无法进入大众生活，所以渐渐式微，被冲泡茶所代替。由于泡茶形式的简化，广口的茶盏也逐渐被品茗杯所替代，为了欣赏茶汤色，茶具颜色也开始有了变化，例如后来的铁观音，由于晒青较轻，茶汤色青浅，所以会配以有着洁白内壁的品茗杯，颜色甚是清透可爱。长期以来，传统漆器在福建的茶文化中扮演着不可或缺的角色，许多品茗杯的茶托就是制作精美的漆器制品。另外，壶承和托盘也经常以木质漆为大宗，也有脱胎漆器制成的漆杯，可见福州漆器和茶文化的关联是源远流长的。

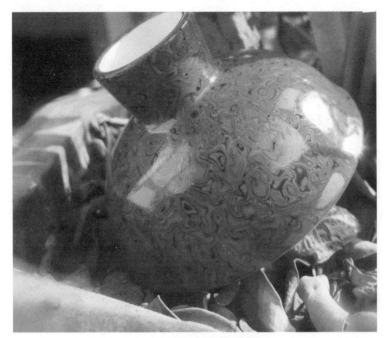

图 25　大漆高脚茶杯

　　在当今福州人的社会生活中，茶与大漆正因为共融而出现新的特征，这些新特征不仅反映了福州作为一个沿海城市兼容并包的广阔胸怀，茶与漆也在不断地交织交融中带给人们更多非同一般的美感。漆器随着物流的便利、福州与其他国家贸易和文化的频繁交往，展现出新的生命力。

　　随着技术的不断发展，福州大漆的提炼技术也不断提高，大漆的纯净度和透明度也有了显著提高。每个时代都有和时代相呼应的审美要求，同时每个时代也都有反映并引领这些要求的漆器艺术家和漆艺工作者。当今社会，我们所接触文化更加多元，民众的文化生活也更加丰富，饮茶和品茶也不再局限于文人雅士的品茗对诗。社会分工使得人们之间的交集和联系更加紧密，品茶则提供给人们一种很好的契机，把人与人联系起来进行思想的交流和碰撞。可以说，品茗的环境需要较高的包容性，同时需要具有较高的视觉美感，给人以美的感官和享受。

　　漆器也可以制作成干泡的茶盘，成为整个茶桌的中心。漆器茶盘根据主人的喜好，可以有多种风格和色彩，这些不同色彩的茶盘反映出主人的审美，和居室的风格呼应。而且，茶盘也会有多种纹样变化和大小的区

别，空间宽阔则选择大的茶盘，显得茶桌整体饱满；空间小，则选用规格和体量较小的茶盘，显得整个空间精致而灵动。

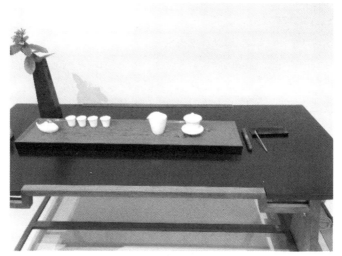

图 26　漆茶盘茶桌

图 27　案头大漆茶海

饮茶的空间陈设和居室文化相互呼应、相互衬托，让人们置身于饮茶环境中，得到舒心与愉悦。说到了茶桌和茶台，也就慢慢打开了茶器与漆器相互关联的大门。茶海、茶台作为主要的大体积用具，也会有许多不同的功能、形态和体量。和茶器相搭配的周边也在拓展着茶室的整体感受和

功能。品茗闻香是一种综合体验，也是精神上的审美享受。

　　与品茗相关的陈设用具中，香具也是重要的周边。大漆的香炉是当代漆器的一种研发。其在器型形制上受到明代铜炉造型的影响，用脱胎或木胎做成胎，然后用层叠涂漆、磨漆抛光的方法做出纹样肌理，炉口饰以金属花纹图案，起到把烟打散的作用，使香气得到均匀扩散，可以说，香道文化的融入也使得茶文化进入更高的审美境界。大漆的香桶和香盒也能展现漆器的美感和精神气质，手作的精致和工艺的美感在细小的漆艺器物上更是体现得淋漓尽致，使人爱不释手。

图 28　大漆香桶和大漆茶针

在品茶用具中，茶渣斗或是茶洗也是茶桌上光彩夺目的器具之一。木胎茶洗相较脱胎茶洗一般胎壁较厚，而口径越大的茶洗，体量也会更重，这是木胎本身的性质所决定的。为了使木胎更加稳定，茶洗壁也会由口至底逐渐增厚，以增加木胎的机械应力和稳定性。由于热茶渣的反复侵蚀，胎壁漆面会有剥落现象，但是脱胎技法所制的漆器茶洗则不存在这些问题。脱胎漆器的茶洗漆色和大漆的脱胎胎骨浑然一体，受温度和湿度影响小，器型轻便，不会受到体量和重量的制约，盛满洗茶水后也不会因为本身的重量而增加茶洗重量，在使用中更加方便。

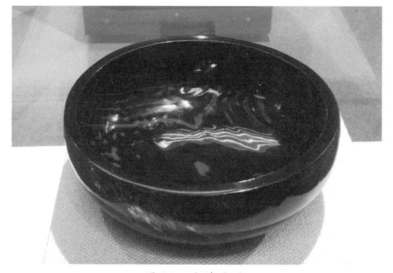

图 29　大漆水洗

福州人喜欢在品茗时佐以茶点干果以防止"醉茶"，即缓解空腹喝茶所带来的胃部不适，同时也可以丰富品茗时的滋味，特别是在品泡两种不同类的茶时，吃些茶点也会使得味觉更加敏锐。然而茶点不能随意地散落在桌子上，这样会显得太随意，给人失礼的印象，所以在茶桌上，果盘和果盒具有重要的功能性。

漆艺果盘的设计在茶桌上是一道亮点，一些果盘在形制设计上进行仿生处理，把器型制作成芭蕉叶或是葫芦的形状，这些造型不仅使得果盘的趣味性更强，也为茶台增加了灵动和生机。这些仿生的茶点漆器在功能上和审美上达到了高度的统一。

另外还有一些漆果盒更加强调功能性和分类性，比如当茶桌上需要摆放多种茶点时就会用到分隔断的果盒或是有独立区间、可以移动放置的果盒，这些果盒构思精巧、做工精良，在果盒中不同色泽和质地的点心同时摆放，充满了形式上的美感和颜色上的变化。果盒设计工艺的精华一般多集中于盒盖，因为大多数情况下，为了防尘，果盒或者点心盒都会用盖子加以覆盖进行密封保存，故而漆果盒的盖子就成了视觉的中心，这也是漆器工作者的设计中心。此外，不同风格的茶室，也会搭配与之相适应的器型，所以在果盒和果盘的设计上，会出现传统和现代之分，这在一定程度上适应了人们审美多元化的需要，也体现了漆器工作者对于时代审美的敏感性，他们需要对现代设计中美的因素进行感知和提炼，由此呈现出的立足于当下的设计、符合人们不同审美需求的设计才是有生命力的好设计。

我们说过了茶洗，那就需要展示一下与保存茶叶相关的茶具——茶叶罐。一般要根据茶叶的类型用不同的茶叶罐进行保存。福建本地茶按照品种类型可以分为绿茶、花茶、红茶、岩茶以及白茶等，这些茶叶在制作工艺上各不相同，所以茶的性质和储存方法也不相同。储存茶叶的目的最重要的一点就是保持茶的口感，同时延长茶叶的保质时间。保存绿茶、花茶类茶叶是为了储存其容易散发的花香和清香，因此最好密封冰鲜，没有条件冰鲜的也需要用玻璃密封器皿在避光阴凉处储存，这样茶才不易加速氧化，透过玻璃密封器皿还能观察茶的储存情况。

经过炒青的绿茶是最难保存的，一些半发酵茶会经过轻度烘焙，从而使储藏条件相对方便，如古法铁观音、岩茶、红茶，都可以用茶叶罐进行封装。茶叶罐对茶叶储存的气密性没有严苛要求，只需环境阴凉通风，保持茶叶干燥不易发生霉变即可。为了追求口感的层次，茶叶罐的体量也不宜太大，因为茶叶罐中的茶叶太久没有喝完就会有虫蛀和霉变的可能。茶叶罐的器型是以茶叶的性质和保存条件、饮用的方式方法为先导，充分考量其功能性和实用性等因素再进行设计。

大漆茶叶罐在形制上有立方体、八棱体、球瓶体等。木质茶叶罐一般选取容易加工成型的杉木，也有更好的材质，如榉木，然后在器物表面通体刮灰上漆，进行贴花、贴蛋壳、贴螺钿等漆艺工艺处理。随着生活水平

的提高和社会需求的变化，更加稀有昂贵的红木也可以与漆艺相结合制成茶叶罐，例如小叶紫檀、越南黄花梨、海南黄花梨的器具，都进入到人们的生活之中，成了茶叶罐的品种。

红木材料本身色泽美丽，纹路有很强的观赏性，因此，稀有的红木本身就已经极具美感。为了保留红木更多材质的美感，对于这些稀有的材料多以少而精的雕漆、炝金或晕金技法加以精饰，以显器物之华美。漆工艺与红木材料本身的结合方式灵活而多样，这不仅反映出漆艺工艺的生命力之鲜活，更是反映了漆工艺有较强的包容性，并有着广泛的欣赏受众。

储藏茶叶需要不同形态和功能的茶叶罐，而取用茶叶的方式也非常讲究。茶则是对茶叶罐装的散茶进行合理取用的工具，一般使用竹木等便于加工的材料制成，也有使用牛角等材料制作的。茶则口扁平内凹，有一定的长度和深度，便于取出在茶叶罐底的茶叶，也可以控制取茶的量度。因为用手取茶会带入细菌和水分进入到茶叶罐内，不利于茶叶的保存，也会对茶叶的口感造成一定程度的影响，所以茶则是福州饮茶文化中必不可少的实用器具之一。在不使用茶则的情况下，茶则也可作为茶台上的装饰摆件，因此对茶则的器型设计以及髹饰工艺也有着现实要求。在制作工艺上，茶则由于其造型的不便打磨而具有了一定的制作难度，为了制作精美的茶则往往需要漆艺家倾注大量的心血。茶则在茶案上一般凹面朝下静置，一则是防止灰尘，二是更加稳定，所以茶则的外面反倒转而成了正面。漆艺家对茶则的反面情有独钟，会把才华和心思都倾注在茶则反面的设计上，制作出的成品的精妙令人为之赞叹。

再说壶承。壶承可以接住满溢出紫砂壶或者盖碗中的茶水，因此在设计上一般分为底托和盖板两个部分，底托中的水过多时则可以倒掉。在当今社会，茶文化深入人们生活的方方面面，人们对茶器的选择更加讲究，于是名贵的紫砂壶和优美的青花瓷成为泡茶的上品、茶室主人的心头好。壶承担当了茶壶一半的功能和审美，所以漆艺家在壶承的设计上更为精妙。壶承需要有一个平整而稳定的平面，这给了漆艺家很好的设计空间，因为壶承需要能够及时排水，所以在壶承上可以进行镂空设计，这就为图案设计提供了着眼点，有关于漏水功能的设计也自然而然成了重点。有些

壶承，把雨滴的形态进行设计变换，打破平面，塑造出时空感，其构思巧妙，给人以丰富视觉享受。壶承也可以作为小型茶海使用，可以在书房案头、卧室飘窗上进行使用。

在茶室或客厅之中，精心布置的环境会使人有更强的代入感，因此对整体环境的布置十分重要。室内墙面采用漆画装饰会使整个环境的审美和意境有所提升，因为漆画占据的空间较漆器更大，有更强的视觉张力和表现力，也更能吸引人们的兴趣，成为茶室的点睛之笔。漆画作为新颖的漆工艺门类，展现出很强的艺术性和工艺性，漆画语言突破了传统室内装饰材料的限制，也突出了地域特色和漆的自然属性，同样的，漆画和传统的绘画都遵循了美术创作的共同法则，因此更容易被人们认可和接受。

漆工艺与绘画思想的融合产生了漆画，漆画的面貌更为新颖，也更具有展示和装饰的价值，反映出材料的"漆性"和作为审美作品的"画性"。"漆性"彰显在材料、制作技法和过程层面，是漆画的外在表现形式；"画性"则是其内含的意境内因和审美元素，并且在一定程度上和漆画工艺相调和，融入画家自己的思想和美学表达。所以，只有漆的材料性而没有画意和审美元素的作品是不能称之为漆画的，漆画创作的本意就是统一漆的材料性和审美性以及绘画性，是技法、技艺和创作精神的结合。漆画不仅仅是创造和开拓了新的审美形式，也使艺术和"非遗"文化、绘画与天然材料之间形成联系和合力，使得漆器产生了改变，获得了新的身份和意义。

漆画成品坚固平整，有很强的装饰性，受到人们的喜爱。漆画的发展建立在人们对平面艺术和绘画艺术的认识上，是将漆的工艺性、艺术性与传统画面的形式结合演发出的新的表现形式和独立画种。漆画一出现就被人们所接受，成为人们熟知的艺术形式。漆画在内容上能够承载更多的审美内容和表现方法，和漆器相比，受到功能性的制约较小，漆艺工作者可以更自由地进行内容加工创作和艺术处理。我们从技术层面已经较为详细地列举和剖析了漆画的诸多技术方法和对材料的选用方法，现在介绍一下漆画的主要类型。从创作方法上看，漆画有传统漆画类型，即运用中国古典图案样式，以传统技法进行拷贝然后涂漆，不但可以制作小品，亦可制作大幅、大体量的漆画作品，体现着漆器的工艺性、写实性，同时对图案

进行髹饰，把对漆色的运用和对多种技法的呈现融合在一起，带领观众体会漆艺独具一格的技巧表现方法，让观众沉浸在精湛的技巧之中。

福州漆画发展至今，图案美和形式美已经成熟，一些漆画作品不仅仅体现工艺以及图案的美感，更注意从精神层面和人们所关注的内心感受出发，去捕捉人们通过漆的语言传递出的情感，把漆多变的色彩和技法完美地结合，引起人们内心深处情感的共鸣。在漆画语言中，有些是抽象的符号表现，有些是符号和标志性的形象。非具象的漆艺作品并不等同于排斥技艺和技巧，也不等同于走向传统的对立面，而是更多地把技巧和技法隐藏于画面的意味之中，让技法和技巧服务于画面，成为和画面有机结合的视觉语言的一部分，这样的技法更加含蓄巧妙，还能引导人们的感受，更容易与当今人们的审美需求、对室内装修风格的追求所适应。

2. 漆器与装潢文化

福州有着悠久的历史文化积淀和传统文化氛围，比如福州有着中国保存最完好的清末古建筑群——上下杭、三坊七巷等。在福州周边也有着保存较好的书院、祠堂和古厝，这些古民居建筑是一种综合审美的展现，承载着人们对历史的追忆和想象，置身于建筑之中仿佛时光在倒流，让人感觉恍如隔世。

当我们从三坊七巷中穿过，可以感受到浓浓的家国情怀和深厚的书香氛围。在三坊七巷的北侧牌坊附近，坐落着林觉民故居和冰心故居。这个院落原先是林觉民的故居，他因为参加黄花岗起义而不幸罹难，家人为了躲避清政府的迫害而将原先的宅邸出售，购房者则是冰心的祖父谢銮恩。

冰心在《我的故乡》中对她所居住过的院落和书屋表达出深厚的感情。在宅院后方，穿过堂屋有一个叫作"紫萼"的书斋，这是谢婉莹幼年读书的地方，现在被开辟成为林觉民烈士纪念馆的陈列室，静静地放着林觉民的《与妻书》，字里行间既表达对中华民族的大爱，又体现了对家庭、对妻子的小爱。冰心先生以在儿童文学上的建树而被人们所熟知，在先生的作品中，字里行间都充满了对故乡的人物、景物和生活的情感，透露着对故乡的思念。

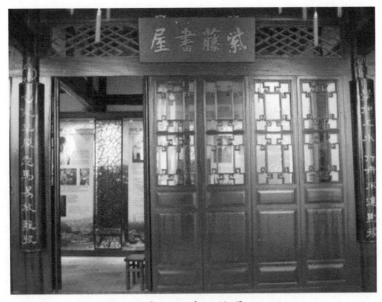

图 30　冰心故居

从"紫藤"穿过通道，便是"紫藤书屋"，牌匾黑底绿字，苍劲而有力。边厢房就是祖辈藏书的地方，环顾四周，有小院绿植相连，构成了属于读书人的悠然自得、动静结合的小天地。和书房相搭配的是柱子上的楹联，这些楹联都是黑色底漆的金漆字，由谢銮恩亲自书写，"知足知不足，有为弗有为""知足常乐，能忍自安""学如上水行舟，不进则退，心似平原走马，易放难收"。跨过门槛便进了书屋，这个书屋已经开辟成冰心先生的展示馆。虽然冰心在这里居住的时间只有短短几个月，却给她留下了深刻的印象。

在三坊七巷中还有一处"二梅书屋"，是清代凤池书院山长林星章的旧居。山长是书院的住持，是每个书院的文化象征和精神支柱，正是他们对传承文化近乎宗教般的虔诚，才让书香文化生生不息。"二梅书屋"迄今已有百年历史，道光、同治年间曾经大修过，是福州著名的古书屋之一。"二梅书屋"得名于院落中的两株梅树，此名不仅反映了书院中的景色，又反衬了文人的风骨。

从三坊七巷这两个富有代表性的福州当地名人书屋来看，我们可以发现，书屋在整个院落中所占面积都不算大，空间相对独立，而且多处在院

落的角落，环境幽静自然，远离喧嚣，使人心情肃然，利于涵养文人风骨和书卷气息。

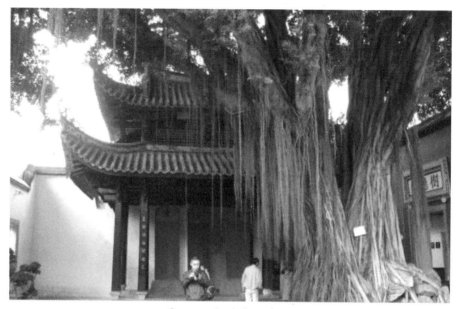

图31　林则徐纪念馆

随着社会发生了深刻的变革，人们的居住方式、生活方式和可以接触到的社会产品已经和往昔截然不同了，但留在中国人内心深处的情感和记忆，使得人们对往昔宁静、悠然而富有诗意的古代人文生活依然推崇有加，人们会希望在现今生活中捕捉到往昔的影子，感知古代文人生活的那种诗意；人们会布置富有古典审美情趣的书房，让自己的心灵在繁杂的现代生活中得到休息，得到美的滋养，精神也得到提升。随着社会审美水准的提升，人们对自身生活有着更高的审美追求，文人的书斋生活也成为他们向往的生活方式。

文人书斋文化作为保存相当完好的福州当地传统文化的精髓之一，在近些年也被研究者所重视，其中的古典家具以及漆器等工艺美术制品成为人们营造书斋文化时重点关注的元素。随着审美水准的提升，在考虑投资收益的同时，收藏家也有着更高的审美追求，古代文人的书斋生活也成为他们向往的生活方式之一。作为传统文化的重要组成部分，名人古宅中的工艺美术作品是人们营造书斋文化时的重要元素。

　　三坊七巷的古厝民居集中体现了中国明清传统民居的布局和陈设特点，让我们一起来走访和了解这些古民居，领略其中民居的日常之美、摆设之美、器物之美。

　　在今天的单元房里，我们会分出动静区，例如卧室、书房和客厅。而厅堂是中国古民居所共有的结构之一，厅堂是一进大院首先到达的区域，也是整个院落的公共部分，是接待访客、商议事情、一家人聊天打发闲暇时光的地点。厅堂是宅院的形象代表，在装饰和髹饰上需要体现出大气、文气、富贵之气，中堂一般都会挂画和楹联，来显示主人的志趣，画的下面一般摆有供桌，摆放着花瓶，有"平平安安"的寓意。

　　坊巷宅院的卧室大多布局在中轴线的两边。厅堂大，卧室小是福州宅院民居的显著特点，主卧一般面积也不大，内部陈设也相对简单，空间多显得舒朗而富有条理，但是如果仔细观察卧室内的陈设，你会感受到屋主人布置的精心和讲究。南方潮湿多蚊虫，一年四季都要挂蚊帐，因此卧室大床都会有床架，整个床都是精心雕刻的艺术品，在用料上一般选花梨、紫檀、红木等名贵硬木制成，雕刻着喻示吉祥的龙凤、百合等图案。梳妆台一般会用红黑金色大漆进行髹饰，即使历经时光和岁月，依旧色泽自然、光彩依旧。福州的雕刻制器工艺和漆器工艺都与人们的生活习惯和审美习惯相契合。大漆在刚刚髹饰完成时一般颜色并不透亮，不如化学漆那般光彩夺目，可是随着人们的使用和擦拭，经过日久天长的氧化，大漆的颜色慢慢就会"开"了，表层颜色仿佛有思想一般与底色形成共鸣。

　　当想要改变家居装修风格时，只需用漆艺对木器家具进行重新装饰，家具就会焕然一新，展现出新的生机和气韵。家具上可以重新设计图案和装饰题材，与整个空间的整体风格进行随意搭配，既有一定的历史文化价值，又能实现旧物的可循环利用。当今社会人们喜欢复古做旧的家具风格，喜欢品味岁月留在家具上的痕迹感和年代感，很多老旧家具本身镌刻着历史痕迹和岁月沉淀，对这些器物正好可以通过漆艺装饰实现旧物的重新装饰，制作成韵味十足的老古董家具。

　　现代漆艺家具是健康的选择，也是当下时尚的选择，符合现代都市人对自然、对本源的需求。针对现代漆艺家具的发展，需要研究并挖掘漆艺

装饰在家具上的灵活运用，输出创造性的大漆家具，进而产生生态经济效益。漆艺装饰中运用的做旧工艺是通过漆艺对家具进行绘制、打磨、凿刻，让家具具有历久弥新的历史积淀感和文化状态。做旧感的家具布置于特定风格的家居风格中能起到点睛之笔的作用。

大漆家具和不同的室内风格搭配会产生大于原本状态和观感的效果，而且生产厂商为了引导和展现木质家具在当代人们居住环境内的重要性和美感，在展览时候会布置整体样板间，对整个居室环境进行表现。当今社会对视觉美感和舒适感的要求有所提高，在功能等基本因素受到保证之后，视觉的美感和人们在空间中的感受性、体会性被着重地强调起来。但是我们要特别注意，漆艺和居室布置结合不能完全等同于大漆家具的整屋布置。

大漆家具在中国有着悠久的历史和丰富的品种门类，雕漆家具和镶嵌大漆代表着漆艺家具的艺术高峰，但是后来市场萎缩，尤其在20世纪90年代后又受到社会化和工业化的冲击和影响，社会审美已经逐渐摒弃繁复、耗费巨大的大漆家具生产工艺，人们更多需要的是物美价廉且可以随时更换的简约式家具，家具的实用性大于家具的审美性和工艺性。

漆艺在当今家居环境应属于从属地位，更多的是作为生活的点缀和局部使用，这种使用更多的是展示屋内环境的文化品位和审美品位。随着福州城市化进程的加速，在公共艺术领域以及公共空间的装饰中，漆艺可以用来进行大型壁画的创作，大型的脱胎漆器工艺品也可以用来布置办公会议空间或是陈列室、展览室，这是福州脱胎漆器和漆工艺制品重要的发展契机。

家居软装和高级宾馆、写字楼、公共展览馆等需要高品质大体量的工艺制品，随着社会经济的发展，人们对工艺品所具有的文化内涵、地方特色也越来越重视，富有地方文化特色的工艺品一定会成为市场和收藏的宠儿。大型的环境装饰作品施工难度较大，一般也需要多个工种进行配合，在创作过程需要注意质量把控，让专业人士或有经验的漆艺工作者进行设计施工。施工过程中需要对用料进行监控，不得马虎，应当在每一个环节都严格使用天然漆，保证大型工艺品坚固耐久，不会发生脱落龟裂等问

题，改变漆器的形态来契合空间或者场馆的需要，这样的漆器也就等于有了新的载体，把其精神重新注入新的容器之中。

在社会化生产的今天，针对室内设计和工装设计，可以适当开发大漆和腰果漆以及工业漆的相互结合，如大面积使用工业漆，局部使用天然大漆，展示其不同的风貌特征，提升艺术品位；适当运用大批量生产和流水线作业，结合运用现代的装饰材料和印刷、喷绘工艺，提高生产率，降低材料和生产成本，在适当保留漆器艺术特征的同时更加适应人们对现代家居和办公环境的需求，较好地展现现代装饰的情趣。传统的大漆属于高消

图 32　大漆陈设

费产品，无法真正地成为普及产品，想要更多地吸引现代人的目光，就要从另一个方向入手，使用有地域特点的材料。

在当下工业化生产以及城市审美需求激增的背景下，我们应当把大漆作为一个符号，充分和当下流行的装饰艺术相结合，保留大漆的符号意义与美学特征。在探索工业产品设计中美学的民族风格和民族元素的运用时，我们应该对材料和美学样式进行解析和重构，将现代设计的肌理、并置、变化、概念、对比等因素和概念应用到设计之中，增强设计元素的功能性、当代性和审美性，真正做到在实用中保护漆艺，做到与当代社会生产的模式相契合。

3. 漆器和福州的宗教文化

漆器、木雕和古建筑能在福州流传至今，主要也是因为福州有相对浓厚的宗教文化。早在东汉，福州就与东南亚诸国建立了相对稳定的贸易往来，明代著名航海家郑和就是在福州太平港进行补给然后扬帆出海下西洋的，可见福州自古一直和外来文化保持着密切的联系。福州目前仍保留着许多佛教、伊斯兰教、基督教等宗教的历史遗存。

福州开元寺是福州现存最古老的佛寺，始建于南朝梁太清三年（549），而另一座寺院——福州鼓山涌泉寺的历史可以追溯到五代后梁开平二年（908），福州还有雪峰寺、西禅寺、林阳寺、万佛寺等著名寺院。福州也是全国重点佛教寺院最多的城市，佛寺的修建和修缮使得木工、漆工等工种相互协作、师徒相授，手艺也就因此一直流传至今。一些手工艺，例如漆艺能够长期在福州存在和发展也是因为它能够和当地的文化相融合，服务于当地的文化或人文建设，这从侧面展现了福州佛教文化和漆艺等手工艺的区域性联系。漆艺在佛寺建筑的彩绘、涂装上也都有着大量的使用。

西汉时夹纻技法已经成熟，在魏晋南北朝时普遍用于佛像塑造，到唐代因为佛教的兴盛，夹纻技法更趋完善，佛像又出现夹纻后髹漆彩绘涂金或贴金的制作工艺，制作时一般在骨架上制作泥胎佛像，然后用漆裱上粗麻布。佛像的体量有大有小，裱贴佛像的麻布也要根据佛像的体量去选择粗细和薄厚，体量小的佛像可以选择较细的麻布。小的佛像一般裱贴10层左右的麻布，大的佛像则要达到20层，之后再刮漆灰，等干后用水粗磨，同时融掉内部泥胎进行髹漆、上彩，贴金等工序，最后的成品体量轻又坚固，非常适合"行像"，不怕天气的影响。可以说，夹纻佛像的出现使得漆器工艺得到极大提升。

在唐代末期，政府一度禁绝佛教，夹纻胎造像也基本停滞，到了宋元以后，进入了少数民族统治时代，漆器品种减少，制作也变得粗糙，唐代技法的精致日趋衰退，近乎消失。直至清乾隆年间，沈绍安才对夹纻技术重新恢复、发展、创新，结合当时的审美要求和需要，创制了脱胎漆器的新工艺。福州漆器在清末民国的繁荣也和脱胎漆器技艺的有相当的关联。

随着福州民间宗教文化的发展，对于漆器造像的需求随之增加，比如西禅寺里供奉的100多尊大佛就是20世纪90年代末的福州漆器造像作品。漆艺不仅用于制作佛寺大型造像，基于民间佛教信众的需要，很多体量较小的佛像也是用漆艺进行制作。

福州地区道教文化也十分流行，在道观里一样会有漆塑帝君像、真君像，也一样会有小型木胎、脱胎漆塑像。因为人们跟它们的距离更为接近，所以漆艺作品就更要制作得精美，可供居室供养的小型漆器佛像就此应运而生，这也是明清以后宗教日益世俗化的直接体现。明清之后，信众有在家中设供桌供奉佛像或神像的习俗，而一般人为了求好运、保平安也会在家供奉神像，因此人们对案头神龛神像务必求得精致。神像体量较小，大多选用木胎髹漆，因为木胎在雕刻时更便于精雕细刻，所以制成的神像美目端详、神态泰然。木胎做好后，可以用漆灰进行直接打底，也可以先在佛像主体上裱布以防止开裂，再进行刮灰髹漆，底漆髹好以后，再给佛像髹金漆和彩漆。福州佛像还会以漆线雕的形式绘制凸起的图案和人物的衣饰，不仅使佛像更加富丽堂皇，也使得平面佛像上有了三维的空

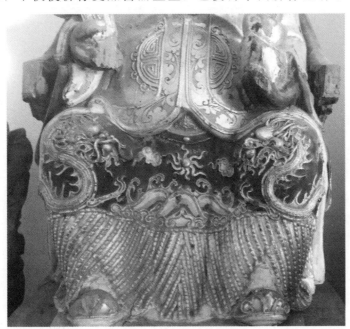

图 33　财神局部漆线雕

间，增加了视觉深度和层次感，使得佛像更加精美。为了衬托金漆的富丽堂皇，漆艺匠人也会在佛像衣饰施以藏青、石绿等天然漆色使颜色产生跳跃。以这尊财神为例，整个木胎雕刻造型圆润饱满、体量厚实，面部塑造准确而圆润，神情泰然，在嘴边还有安装胡须的地方，衣饰纹样部分施以蓝彩通身涂金漆，再在上面有用毛笔蘸漆料勾出花纹，用笔潇洒、一气呵成、笔触流畅。在人物肩头、腿部、花饰部分含有福州漆艺的又一特色——漆线雕来塑造出盘龙的纹饰，龙鳞、龙须都是用漆线精巧而细致地慢慢堆成，手部细节反映出漆工技术的熟练和技术的精湛，也反映出民间案桌供奉的佛像制作工序的复杂、制作工艺的精美。虽然年轻一代对于宗教文化的热情有所减弱，但是作为影响中国已久的佛教和道教仍在社会上有众多的信众和较大的影响力，而漆器不仅在制作工艺上更胜一筹，还能完美反映出宗教文化的历史感和深厚底蕴。

4. 漆器和福州的旅游文化

福建是山区丘陵地貌，依山傍水，位于闽江之畔，东临大海，最佳旅游季节是每年的 4－11 月。福州有人类生存的历史可以追溯到新石器时代，秦统一中国以后，设闽中郡于福州；汉高祖五年（前 202），闽越王在福州建城；唐代，因城西北的福山而被命名为福州。古人以东为左，福州东临东海，所以史称"左海"。福州自北宋年间就已经开始种植榕树，固有"榕城"的美称，福州城内有于山、乌山、屏山，故别号"三山"，福州境内有山、岩、湖、寺、塔、祠等风景名胜 100 多处。福州城东鼓山遍布摩崖石刻，到近代更是名人居住、避暑观光之绝佳圣地。福州市是我国第二批历史文化名城，有长江以南最古老的木构建筑华林寺、书法至宝李阳冰乌山摩崖石刻、四大名碑之一的"恩赐琅琊王德政碑"。福州的西禅寺、涌泉寺、雪峰寺等闻名海内外，又是著名的温泉城，地热资源丰富，三坊七巷内汇聚了林则徐、林觉民、冰心、萨镇冰等文化名人。福州旅游文化资源相当丰富，而旅游文化是一种新兴的产业，在经济发展到一定程度时，旅游是可以带动社会行业全面发展的。

文创是一种可以直接将各类产业资源吸收、转化成为旅游资本的途径，这就要求对旅游文创产品做到精确定位，挖掘出福州本地的文化资

源，把"文创＋特色＋旅游"做成地方名片，把地方特色广为发展和扩散，产生产业合力，发挥新的经济动能。我们可以整合旅游、文创、博物馆、展览馆和互联网，整合福州的大小博物馆空间，在博物馆中搭建虚拟平台进行福州漆艺的介绍，还可以在馆内固定的展馆展示漆工艺的实物，在固定展位进行漆器衍生品销售，同时开展线上销售模式，提高脱胎漆器的社会知名度。

我们还可以在福州中小学或大学加入"文创＋兴趣＋互联网＋选修"的模式，把福州的漆艺资源带入中小学和大学教育，以线下选修课或互联网选修课的模式开展不同年龄段的不同学习项目，比如在高中或者大学可以进行"福州脱胎漆器制作选修"或是"暑期脱胎漆器游学项目"，从较为专业的角度让青少年感知、了解和修习漆艺，同时可以组织学生参观漆器制作，参观展示馆，培养他们对地方文化的保护意识，扩大漆艺的群众基础和社会基础。另外还可以把互联网和旅游相关产业结合，结合大数据的管理，分析旅游消费客户的购买习惯和兴趣点，有目标地进行漆器文创的推广。

我们也可以通过网络聚合对漆器和手工艺感兴趣的人群，搭建交流和学习的平台，组织漆艺手工艺的亲自体验活动，组织漆工艺方面的参观旅游和文创沙龙等，让人们培养出一种生活方式，一种对独特美感的喜爱，让漆艺进一步影响人们生活的方方面面，把漆艺是环保的、绿色的、健康的，又有着深厚的历史积淀和文化内涵的思想根植人心。我们可以搭建旅游文化电子商城等网上运营模式，使得客户在购买以后还可以获得一系列增值服务和附加知识服务。福州脱胎漆器作为一项宝贵的文化遗产，社会各界应当予以多方位的保护，同时进行多方调查，推动活态化保护。旅游文创和漆艺工艺有着一定的相似点，它们都是以展示地方文化为着眼点和出发点，所以我们可以把旅游文创和福州漆艺进行融合，通过打造地方文化特色的旅游纪念品，让脱胎漆器更深地进入人们的生活和社会之中，为福州漆艺打开一条新的发展之路。

六、福州漆艺的保护的意义及面临的问题

福州漆艺作为单独的工艺美术时，是一门手艺，是一种工艺上的加工技术，也是一个艺术门类。放在社会学或是人类学的层面来看，漆艺的意义就不止于工艺，更多地体现了一种文化现象、文化传承及文化同理心，也就是一个国家或者地区的文化软实力。

一个国家的民族文化以及一个地方的文化传承是软实力的一种重要体现。我们既有推崇"仁义礼智信"的儒家文化，也有强调"不别亲疏，不殊贵贱，一断于法"的法家文化；既有让欧洲人为之深深着迷的陶瓷文化，也有连接亚欧商路的丝绸文化，以及从福建到南洋、到印度、到欧洲的"海上丝绸之路"文化。漆艺是中国的古文化之一，根植于中国古代先民的生活生产之中，是中国人对美的需要和感知。

我国漆艺发展经历了从新石器时代开始的萌芽期，到秦汉时期的鼎盛期，在较长时间的低谷期后又进入了宋元明清时的繁华时期，漆艺的发展虽然消长不定，终究也是呈螺旋式向上发展的。但是伴随着清王朝的覆灭，国家经济变化和社会的动荡，民众的不重视，导致漆艺发展止步不前，漆器的使用也无法普及。漆器在公元7世纪才传入日本，但是却出现了"源于中国，盛在日本"的尴尬局面，中国对应的英文单词是China，同时还有瓷器的意思，而日本的英文单词Japan，却有漆器的含义，可见欧洲人对日本漆器的认可程度。虽然漆艺始终伴随着华夏民族的发展在社会生活中扮演着重要的角色，但时至今日，漆艺却成了日本文化的一种象征。

漆艺文化除了可以作为一个国家、一个地区的文化软实力和文化的象征，具有工艺、审美、文化的意义，也在这个社会化大生产和机器化生产的时代中体现出独有的工匠精神。在某种意义上，漆艺手作能够体现人的思想和灵感，也能把时间和创意更好地凝结在造物之中，"知者创物，巧者述之，守之，世谓之工。"此句中所说的"工"就是指传承并制作手作工艺品的工匠们，正是依靠着工匠们在制作过程中倾注的感情，那些古老

的技法才得以流传。我们可以从两个部分来理解这个"工"。一方面从工匠本身来说，"工"指他们熟悉并掌握某项技艺，并在技艺中倾注了自己的学养、经验、专注；另外一方面，从造物来讲，这个"工"也指工匠所造之物蕴含的功能性、实用性以及美感。

子曰："质胜文则野，文胜质则史，文质彬彬，然后君子。""文"指文饰，"质"指功能，工匠精神正是平衡了二者之间的关系，使器物达到了视觉美感和文化精神和谐共融的效果，工匠精神就是在耐心、恒久、专注与传承下制造出蕴含功能性、实用性的艺术品的精神。反观福州漆器的发展，古代的漆艺制品无论是朱漆木碗、朱漆木筒，还是彩绘贴金嵌绿松石瓠筹，都是人们生活中实用的器具。有关于它们的设计，都是在保证实用性的基础上再进行附加的装饰，使得实用器物更加美观，赏心悦目。

开展对非物质文化遗产保护工作，是对正在逐渐消失和衰落的非物质文化的补救；开展非物质文化遗产的展览，是对非物质文化的传播。非物质文化遗产恰恰是对工匠精神和中国特色传统文化最全面的诠释，中国非物质文化遗产的传承人正是饱含工匠精神的匠人。工匠精神和中国特色的传统手作技能作为我国文化软实力中的一部分，源远流长，正等待着被我们发扬光大，为弘扬我国文化软实力添砖加瓦，为增强民族自信心和凝聚力起到重要推力。

随着现代社会生活和商品生产方式的转变，传统福州漆艺在现代实用主义和机械商品生产的模式下受到强烈的冲击。然而，文化的产业化不仅仅是在市场经济环境下追求表面的艺术销售，而是要把漆艺作为一种美学理念，把大漆作为一种承载了社会进步理念的天然材料加以创新、加以加工经营，只有这样我们才能把漆艺活化和继承。在福州漆艺的产品化、艺术化以及生活化中，只有形成对本土文化合理的保护和传承，才能使福州漆艺文化产业化走上一条科学的、良性的发展道路。

福州个人漆艺的工作室现发展为以下几类。第一类是由于个人对于漆艺的爱好和兴趣组建出来的个人工作室，以个人和朋友间对漆的爱好为基础进行研究制作，爱好为主，经营为辅，偶尔也会进行漆艺产品的设计和制作；第二类属于负责来料加工或半成品深度加工的地区，比如闽侯县古

山洲，几乎村里家家户户都制作漆艺，但是以来料加工为主，大多接收来自日本、东南亚的订单；第三类是漆艺品种的特色经营店铺，比如以制作大中型漆瓶、器镯、漆盒为主，多年的订单生产使得这些专业的漆器生产作品质量稳定、工艺上乘；第四类是能够上升到一定的规模，按照企业方式对创作、销售、加工进行指导的企业，同时已经介入机械加工。

福州漆艺从业者的教育模式和漆工的培养模式需要与时俱进，与社会的发展相适应。对于漆艺的复兴，首先应从教育着手，让漆艺教育和社会的发展齐头并进，让漆艺的教育融入社会的发展之中，让漆艺教育融入学校美育，和社会要求相适应，和培养目标相一致，和学生的发展相协调，对学校和人才的培养发展形成有效的推力。

陶瓷、染织、漆器、金属工艺是代表着中国传统工艺美术的四大门类，漆艺目前的发展状况相对落后。作为装饰艺术，漆艺的实用功能在逐步减退，漆器制作的工艺和流程相对其他品类更加需要人工化，制作过程也相对复杂化。和其他门类比较，我们就会发现部分漆艺匠人思想守旧，制作条件相对落后，在制作过程中不太接纳新科技和新材料，不适应社会生产力的发展、科技进步以及市场化的经营和销售模式。生产的效率也一定程度上影响了对市场的占有量，这种发展的态势相当于漆艺产业的一种慢性消失。手工制作程度越高，从业者的思想意识越易狭隘保守，容易故步自封，自然会影响到对产业化的思考和应用，也很难理解和实现产品工业化，反而是把技艺绝对保密，对外不传，当作看家本领，有限地进行精品化生产。

漆艺想要扩大经济效益和社会影响，需要向工业化找办法，一种工艺真正的生命力是在为社会、为人类提供和需求等量的服务，发展产业，解放发展生产力，为社会、为人民提供丰富的物质和精神方面的物品。以当今的陶瓷业为例，基本上有手工和工业化两种生产模式，他们各显其能、优势互补，各自占有属于自己的市场。而规模化、工业化的生产方式是当今各个行业的主要产业模式。陶和瓷的材质不尽相同，但生产目的是一致的，都是为了满足社会的广泛需要和人们的生活需求，广泛的需求给陶瓷业的发展奠定了强有力的社会基础，为陶瓷工艺的不断发展创造了坚实的

着力点。由于社会的广泛认可，高端的陶瓷艺术品在民间的存量也排在首位，如果漆艺界也充分研究利用当代的科学技术和新材料，那么必将会创造出新的漆艺产业体系。

漆艺是众多艺术中的一个门类，有着自身的特点，其材料和其他艺术门类又有着相当多的联系。乔十光先生在他主编的《漆艺》一书中这样描述漆艺："它的含义很窄，限于漆，它的含义又很宽，漆器、漆画和漆塑……无论平面或立体造型，无论实用品或欣赏品，只要涉及漆都属于漆艺范畴。"他又归纳说："漆艺，已突破了漆器、漆工的含义，是一门具有广阔开发前景的艺术门类。"换言之，漆艺就是以漆原料为主要表现介质，用不同的材料辅助运用来进行艺术创作。由此可见，漆艺的研究范围是宽泛的，因此在漆艺的教学过程中对材料和技法的结合研究也应该随之宽泛，很显然，传统的漆艺教学模式已无法和现代社会的需要相适应。漆艺的表现形式主要可以界定为三大类：漆艺的审美性、漆艺的工艺性以及漆艺的商品性，所以在教学上也要围绕漆艺的属性进行分别研究。

我们首先对漆艺的审美性进行教学探讨。漆艺的科学定位和专业划分会直接影响到漆艺教学的培养目标，漆艺在高校中最早是以漆画的形式出现，而后在某些美术学院中被归为装饰艺术或者工艺美术范畴，漆艺和这两个体系的相互影响最为直接。漆画在 20 世纪 80 年代进入人们的视野，随着美学发展和漆工艺的视觉审美的发展，漆画以其直接的绘画性和直观的审美性得到了美术界的认可和人们的喜爱，故而把漆艺定义为纯艺术类是符合漆艺的功能性定位的。在教学中要注意，漆艺也可以直接制作脱胎或和木雕结合而成为立体的漆艺作品，在漆画的课程中则要注意循序渐进，先进行传统技法的运用，继而过渡到材料的使用，漆塑及和不同材料的立体圆雕结合。这样的教学模式拓展了漆器作为纯艺术的表现形式，拓展了材料的限制，还有利于学生对夹纻技法做新的进一步的尝试，有利于促进漆艺设计生态的全面发展，使得作品在形式上富有变化。我们在艺术教学中要把握漆艺的审美性和实用性这两个根本属性，追求审美的精神性和设计的实用性，使之走进当今人们的审美和生活中去，满足社会的需要和人们对美的追求，为漆艺的发展和表现技法的拓展注入新的思考和探索

的动力。

从古至今，漆艺最重要的就是其使用价值，漆艺在漫长的社会发展中大多是以日常使用器的形式出现，不但结合了人们生活上的需要，也以其本身的设计美、图案美深深地影响着人们的生活，通过推广可以让漆艺作品重新回到人们的生活之中。大漆耐酸碱、隔热、绝缘等天然特性，在需求多样的当下，在餐饮器具的产品设计开发中漆艺有很大的市场前景，手表内表盘的制造也可以使用金箔擦金或是晕金技法。各大漆艺相关的教学机构，也可以合理设置课程或者以选修的形式，引导学生以漆工艺完成系列的产品设计或是文创设计，同时结合商品的功能和外观，将漆艺的精神融入现代的具体产品的设计之中，让漆的作用得到延伸。

随着漆器材料和功能范围的扩大，探索传统漆器造型的改变以及与其他媒介相结合的理念也会成为漆艺未来发展的契机和新方向。将大漆艺术与现代艺术进行结合，实现大漆本身审美语言的跨媒介传播，把现代美学和流行观念、情感意识和审美情趣注入漆艺的作品，使漆艺摆脱固有的工艺性和程式化制作，这样就可以在提升艺术审美层次的同时够契合现代人们的审美标准。

手工制品的价格问题是现阶段漆艺产品所要正视和面对的。我们应从城市商业和旅游业等战略角度进行生产和销售的布局，促进福州漆器产业化和现代化发展，使销售形式多样化、传播形式立体化，形成漆艺产品自身的竞争力。传统的漆艺不仅要与现代生活相匹配，协调融合发展，更要兼顾生活化、日用化，设计化和实用化，如此才能重新进入人们的日常生活。

现代漆艺已经不仅仅是贵胄的案头玩物，无论功能、审美或是材料都表明出漆艺是一门综合的艺术。现代漆艺集人体功能学、材料学、色彩学、化学、美学、心理学、经济学等多门学科于一体，漆艺对于满足人的需要、推动对自然的保护、对社会审美和物质进行反馈起到重要的作用，具有综合性、审美性及人文性的特点。所以，现代漆器的设计和制作，在满足了实用、美观之外，还必须做到创造性、兼顾文化内在价值和审美活动的参与性，这才是漆艺的根本任务。充分结合当代漆艺发展的先进技术

成果以及相关的美学成果、社会学成果才是漆艺复兴的正途，也是我国漆器文化在未来可以形成产业化的根本。

在漆艺的保护上，我们可以参看日本的综合模式。日本政府出于对本国手工业扶持和对弥足产业的保护，于 1974 年制定并实施《传统工艺品产业振兴法》，首先保证在政策和制度层面有效防止了日本传统手工艺在社会商品生产大潮的冲击中逐渐消亡；同时为了促进漆艺工艺的继续发展，在 1991 年，日本政府又对《传统工艺品产业振兴法》进行了修正及补充。有效的政策和地区的扶持为日本本土漆艺的发展提供了先决条件。

福州市是漆艺之乡，按 2004 年统计，全市人口 600 多万，而从事漆艺产业的从业人员不足 2000 人，年产总值最高也不超过 500 万元。在漆艺手工业的发展上，福州完全可以依托当地优质的旅游文化资源，进行文创产品的综合开发，串联漆工艺、文化产业、旅游资源、人文资源等优势，相互整合，实现产业之间的相互影响，促成文化资源之间信息的相互渗透和流动；福州还可以充分利用现有文化资源，把发展地区优势文创经济与历史文化经济相结合，把文化和文创融入人们的生活和思想，把属于福州的特色文化产业发展好，使其在新时代为建构文化型社会、生态型社会能够展示出自身独有的文化魅力和内涵。

七、福州漆器发展将面向未来

1. 漆器作为非遗漆艺所承载的精神作用

 按照联合国教科文组织颁布的《保护非物质文化遗产公约》，对非物质文化遗产保护要"采取措施，确保非物质文化遗产的生命力，包括这种遗产各个方面的确认、立档、研究、保存、保护、宣传、弘扬、传承和振兴"。可见对于非物质文化遗产的保护要注意维护该技艺的活态性和在社会中的继续传承。非物质文化遗产，是人类共同的财富，代表了人类文化的多样性，要延续其发展，就需要政府部门的强力推动、社会各界的共同努力和人民群众的重视、参与。我们要对福州漆器技艺传承人进行摸排和备案，了解其群体数量、生存环境、工艺特色、市场定位，同时调动科研院所高校等研究机构，以专项资助的形式，鼓励科研工作者进行福州漆艺纸质资料和实物资料的收集整理。我们还应调动社会资源，制定漆工艺面向大众所需的文化环境和渠道，坚持漆工艺回到人民中去这一根本理念，建立多层次、全方位的保护措施才真正符合当下漆工艺的需要。

图 34　制作坊一角

经过一大部分漆艺人的努力和积极奔走，2006 年，福州脱胎漆器髹饰技艺经过国务院批准，入选第一批国家级非物质文化遗产名录；2009 年福州脱胎漆器成为国家地理标志保护产品；2012 年，福州市获得了"中国脱胎漆艺之都"的称号；2015 年，"漆文化品牌建设"被列入福州市文化体制改革试点；2016 年，福州朱紫坊（漆艺）产业街区项目获评福建省文化产业十大重点项目，福州漆艺研发中心项目入选福建省科技创新平台建设计划。从技术研发到项目孵化、政策扶持，福州为漆行业的发展提供了各种资源的便利，为古老的"非遗"通经活络，也为地方文化的振兴而努力。

近年来，福州出台《保护发展传统工艺美术实施办法》，成立脱胎漆器行业协会和行业技术创新中心。在漆艺创新中心的带动下，采用社会最新技术成果，整合资源，一系列新工艺、新材料、新技术在漆器制作工艺中被广泛应用，比如采用先进的工业机械技术制胚，把时下最新的 3D 打印技术和髹饰技术相结合，利用社会科技资源创新发展整合了漆器制作工序，漆器产量、质量均得到提高，极大地改变了漆器行业主要依赖手工操作的传统业态。福州漆艺注重与创意结合、与生活结合、与新材料结合，在传统和创新的跨界发展上迈出了坚实的步伐。

为了改变以往漆工师徒传授和以某一技术和工序为重点的一元培养模式，在人才培养方面，福州各大专院校纷纷开设漆艺专业，加强培育地方文保意识和"非遗"保护意识，同时实行工艺美术大师、名艺人带徒津贴制度，双管齐下培养漆艺人才。我们不难看出，福州的学界、政界、商界都在为漆艺在福州的生存与复兴而积极奔走着，因为福州人知道，在现代化的社会生产模式下，传统手工艺受到的冲击是巨大的，作为绵延数百上千年的传统工艺，人们的生活和漆工艺息息相关，漆艺是中国技艺的独特体现，急需受到我们的重视和保护。

漆艺在福州经历了出现、发展、创新和繁荣，它已经作为一种地方文化标志和这座城市融为了一体，也和这座城市的人们发生着关联，它是我们民族文化的一种象征、一种符号和一种精神。福州漆器里面包含了福州人民对美的认识的发展，体现了福州人民的智慧，它也是一种极其重要的

文艺生态。我们要利用新的数字技术对福州脱胎漆器进行数字化建立，这有利于影像的永久性保存和广泛性传播，更有利于对漆器发展的跟踪研究。任何一种非物质文化遗产都必须和特定的区域环境联系起来，这是一种人文环境和自然环境综合起来的环境。福州脱胎漆器和福州的民俗互相补充和依托，是当地人文环境的组成部分，漆器与福州的关系也是互为依存的，是福州人民对家乡文化的独特情感纽带。

在当今，对于福州漆器的发展规划，我们应当从理论、生产者、产品以及生产销售方式综合研究分析。

（1）把漆艺的传承看成是以人为本的动态传承而非机械的技艺传承。我们一方面让社会对传承人有一定的认识，对漆艺工艺的难度有所认识，同时全方位地加强对年青一代漆艺人的培养，增加社会大众对漆艺文化的了解，使得大众自发地保护漆艺"非遗"。

（2）漆艺自身的工艺特点导致实践重于理论的现状，社会大众对于漆器的了解和认可度较低也影响了研究者对漆艺理论进行系统化、深入化的调查研究。相比国画、油画等艺术形式，漆画逐渐被边缘化，难以形成系统化的研究体系，所以要完成理论的建立，就要让理论先行，让理论指导实际，发挥理论的导向因素，要积极地把福州漆艺理论提高到学术研究的高度。

（3）对于漆艺产品，我们要把它的发展始终看作一个动态的进程，要把当代漆工艺的研究放到社会和文化的发展中去，在当今的审美和需要中找到属于自身的契合点，让福州漆器随社会的需要在动态的进程中发展并不断优化才是对它最有力的保护。

（4）多渠道进行漆器产品的产业探索，把漆艺和民俗文化进行结合，同时把漆艺元素通过纪录片的形式进行保存和传播，进行文创IP的定位。

（5）为了兼顾实用和美感，对天然漆和人造漆要合理的利用。由于物质资源开发的局限和大漆并未完全融入市场经济发展需要的现状，我们要利用新科技手段，进行实验研究，有材料才能产生技艺，而技艺又可推进材料的研发。一方面我们要研究对现代漆的合理利用，本着安全为主的原则进行合理的加工研究；另一方面研究生漆的多样性，研究发现新装饰材

料。要从产业化的观念和生产品类方面思考，在大漆的研发中坚持创新精神。根据社会发展的需求研究创造适合大量应用、绿色环保的漆料和先进工艺。只有适应现代产业的生产规律和生产手段，发展民生实用品，漆艺才能存在于社会之中并得到发展。

2. 漆艺在新时代必将得到发展

当今中国的经济发展比以往更加繁荣昌盛，社会生活安定富足，在人民的物质需求得到满足以后，文化和精神的需求越来越凸显，文化产业被提高到前所未有的高度。发展文艺也是当前中央的工作重心之一，习近平总书记在看望参加政协会议的文艺界社科界委员时强调："新时代呼唤着杰出的文学家、艺术家、理论家，文艺创作、学术创新拥有无比广阔的空间，要坚定文化自信、把握时代脉搏、聆听时代声音，坚持与时代同步伐、以人民为中心、以精品奉献人民、用明德引领风尚。中国特色社会主义进入了新时代。希望大家承担记录新时代、书写新时代、讴歌新时代的使命，勇于回答时代课题，从当代中国的伟大创造中发现创作的主题、捕捉创新的灵感，深刻反映我们这个时代的历史巨变，描绘我们这个时代的精神图谱，为时代画像、为时代立传、为时代明德。"

习近平总书记还强调："要坚持以精品奉献人民。一切有价值、有意义的文艺创作和学术研究，都应该反映现实、观照现实，都应该有利于解决现实问题、回答现实课题。希望大家立足中国现实，植根中国大地，把当代中国发展进步和当代中国人精彩生活表现好展示好，把中国精神、中国价值、中国力量阐释好。文艺创作要以扎根本土、深植时代为基础，提高作品的精神高度、文化内涵、艺术价值。哲学社会科学研究要立足中国特色社会主义伟大实践，提出具有自主性、独创性的理论观点。"

习近平总书记对于文艺的重视，落实在福州漆艺的发展中，既是他对当今漆艺创作者的殷切希望，同时也为漆艺创作指明了方向。福州漆艺从人民中来，也必将回到人民的生活中去，我们要让人民了解漆艺创作和文化，进而理解和感悟漆艺的文化内涵和审美品质。与此同时，文化也应紧随时代，反映时代，推进主旋律、展现新的创意。

福州漆艺承载着福州人乃至全国人的文化记忆，漆器是真正的实用

品。也是真正的艺术品，漆器的美可以贯穿时代，漆艺的品质可以跨越不同时空，它是中国文化、艺术、科技及工匠精神的综合结晶。在新时代，经济文化和社会科技都发生了日新月异的改变，创新意识、社会的重视会使漆艺逐渐站在聚光灯下。科技不断进步，人们的生活中科技发展带来的便利随处可见，但是人们的内心不是单一的轨迹，人的审美和对生活的情感是综合而且复杂多变的，又是细腻深沉的，人的感情会和自然万物发生反馈、产生共鸣，所以科技并不能替代人们审美情感的需要，人们丰富的情感世界需要万般繁花相寄托，漆艺则是众多姹紫嫣红中最为芬芳的一枝。

参 考 资 料

[1] 潘天波. 现代漆艺美学［M］. 桂林：广西师范大学出版社，2012.

[2] 闽都漆艺研究会. 闽都漆艺［M］. 福州：海峡文艺出版社，2018.

[3] 沈福文. 中国漆艺美术史［M］. 北京：人民美术出版社，1997.

[4] 蒋小洪，钱程. 走近中国福州脱胎漆器［J］. 上海工艺美术，2010（3）：66－67.

[5] 曾意丹，徐鹤平. 福州世家［M］. 福州：福建人民出版社，2009.

[6] 近代日本的漆器艺术［M］. 日本：国立东京博物馆，1981.

[7] 皮道坚. 中日韩现代漆艺研究［M］. 福州：福建美术出版社. 2008.

[8] 乔十光. 漆艺［M］. 北京：中国美术学院出版社，2000.

[9] 陈恩深. 漆画之思［M］. 重庆：重庆出版社，2007.

[10] 叶剑. 蛋壳镶嵌爱漆画创作中的表现［A］. 全国漆画理论研究会

[11] 福州市博物馆福州市漆艺术研究院，漆语时代论文集［M］. 中国人民大学出版社，2016.

[12] 汪天亮. 福州漆艺术［M］. 福州：福建美术出版社，2005.

[13] 张飞龙. 中国漆工艺的传承和发展研究［J］. 中国生漆，2007.

[14] 李曼，浅议我国古代漆器中红黑两色的应用［J］. 河南，商丘师范学院学报，2007.